索拉花必備寶典
How to make Sola Flower

池田奈緒美(Ikeda Naomi)＿＿著

陳郁瑄(Ostara)＿＿著

作者序

　　自 2015 年出版了《不凋花必備寶典》，台灣在這兩年間，對於不凋花的認識開始普及，且獨立開發的設計能力也越來越受到肯定。

　　不凋花和乾燥花的結合運用的作品，現今用在花禮和新娘捧花，尤其現在更是將索拉花如同不凋花和乾燥花一樣用來當作一部分的花材運用，這樣的造型，在日本尚未多見。

　　由於索拉花的專門知識，尚未被廣泛的了解，藉此機會，將索拉花的材料，索拉紙的用法，索拉花的做法彙整集結出版，索拉花的材料是直接由天然植物製作而成，如同一張薄墊。易與不凋花或是鮮花組合且適合著色，在著手開始製作的時候，會不停的構思出組合的想法吧！

　　期待藉由大家的手，做出更多專屬自己風格的索拉花花藝。

　　如果這本書能夠提供各位設計師更多的設計想法，將感到非常榮幸。

Ikeda Naomi

2015 年に " 不凋花必備寶典 " を出版してから 2 年の間でプリザーブドフラワーの認知度向上は勿論、台湾独自の設計が発達しました。

　　プリザーブドフラワーとドライフラワーのコラボレーション作品です。今ではギフト用の花束やブライダルブーケにも応用されています。更に現在、ソラフラワー (索拉花）もプリザーブドフラワーやドライフラワーの様に花材の一部として多く取り入れられる様になりました。この様なスタイルは日本では少ない様に思います。

　　しかしそうした中でソラフラワー自体に関しては詳しく知られていないと感じておりました。

　　そこでこの度、出版するにあたりソラフラワーの材料、ソラペーパー (索拉紙）の扱い方、ソラフラワーの作り方等をまとめてみました。

　　ソラフラワーの材料は天然の植物をそのままシート状にした物です。ドライフラワーは勿論、プリザーブドフラワーやフレッシュフラワーにも合わせやすく着色も可能なので、扱い始めるとアイディアがどんどん浮かんで来ることでしょう。皆様の手により更にオリジナリティ溢れる素敵なソラフラワーが生み出される事を期待しております。

　　この本がデザイナーの皆様の新たなアイディアのご参考になれば幸いです。

Ikeda Naomi

作者序

　　關於這本書的產生，主要是跟讀者們說明介紹有關索拉花 SOLA FLOWER 的由來及應用的方式……。

　　因為，現在在台灣學習花藝的氛圍日趨濃厚，有越來越多的人喜歡研習花藝。除了「鮮花」是社會大眾比較熟悉外，其實有許多的接觸花藝的人本身並不了解還有除了鮮花以外的素材可以應用！

　　在籌備製作這本書之前，池田老師與我有一同出版過介紹不凋花的書《不凋花必備寶典》，這也是現今很流行的一種花藝素材；現在，除了不凋花及乾燥花之外，又有一種特別的自然素材可以使用在花藝設計上，這就是索拉花！

　　索拉花有別於不凋花 PRESERVED FLOWER 是一種使用自然素材手作塑型的花！跟不凋花 PRESERVED FLOWER 本身的形成是完全不一樣的。但是索拉花卻是可以使用於鮮花、乾燥花及不凋花一同的創作上，非常的融合。

　　因為我個人覺得，在接觸花藝及手工藝的當下，對於所使用的花材或材質需要有一定的了解後，更能妥善的運用於設計上並且能避免因為不瞭解素材的本質下造成損傷！而且，不管操作者本身是從事販售或是教學，對消費者及學員都需要有一定的說明及了解！舉例來說，目前市場上有許多人把索拉玫瑰花誤會成是不凋玫瑰花，這兩者之間不管是製成的方法、外觀及觸感是完全不一樣；也因為是不同的商品，所以售價上的差異更是有明顯差異唷！

　　所以，在這次書籍的內容安排，不僅有教大家如何利用索拉花紙來製作各種花型，在應用上也有許多的說明，另外更有作品簡單的步驟示範！

　　最後，希望有購買此書的讀者們，能夠喜歡我們這次的介紹及有收穫。

陳郁瑄
Ostara

池田奈緒美（IkedaNaomi）

現任

- 日本 A.P.F（杏樹）不凋花協會會長
- 「台灣 CFD 中華花藝設計協會」理事

專長

- 婚宴會場設計
- 花藝設計教學

經歷

- 日本名古屋花店累積技術經驗
- 以專業「不凋花」設計師身份獨立創業
- 於日本名古屋各大飯店婚宴會場中，擔任會場設計師或整體統籌
- 作品曾在各報章、雜誌中刊載。

資格認證

- 日本國家花藝裝飾技術資格.
- 日本花的設計協會（NFD）資格.
- 日本 Color（顏色）統籌協會資格（AFT）

陳郁瑄（Ostara）

現任

- 日本 A.P.F（杏樹）不凋花協會理事

專長

- 不凋花專業教學
- 蝴蝶蘭組合盆栽設計
- 植物小品組合盆栽設計

經歷

- 畢業於國立中興大學園藝學系
- 欣旺蘭業負責人
- 台北花市承銷人
- 2005 年台灣國際蘭展組合盆栽比賽第三名
- 2006 年雲林蘭展組合盆栽比賽第二名

目錄 | CONTENTS

01/ 索拉花製作法

01・什麼是索拉花(Sola Flower)？

首先，我們先了解什麼是 Sola（索拉）？

Sola 是一種植物；豆科合萌屬（Aeschynomeneaspera）一年生草本植物；Sola 常與水稻一同栽植於田間，目前在泰國及印度都有栽種。

Sola 採收後，利用人工使用刀具將 Sola 的莖部刨成片狀來使用，在這裡我們是稱 Sola Paper（索拉花紙）。

所以，使用 Sola Paper（索拉花紙）來製作成的各式花種花型，統稱 Sola Flower（索拉花）。

也許大家現在對這個專有名詞感到比較陌生，但其實，Sola Flower 索拉花的應用很早就有在我們的日常生活中有出現唷！

那就是，常用於室內芳香的擴香瓶上的裝飾小花，會與擴香竹結合在一起，增加美觀且具有加強擴香的功效。

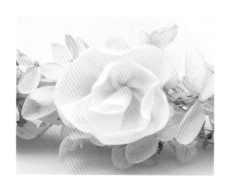
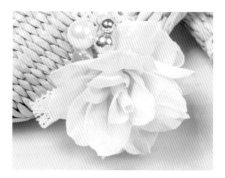

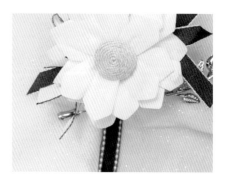

02 ‧ 工具、材料介紹

索拉紙

製作索拉花使用。

索拉樹皮紙

製作索拉花使用。

布尺

用於測量長度，可使用一般的尺，但因布尺較柔軟，所以在測量時會較好使用。

QQ 線

索拉紙收捲完成後，用於固定索拉花型態。

透明罐子

放置 QQ 線，在使用時較不易滾動。

噴霧瓶

噴灑索拉紙使用，在操作時較不易碎裂。

75% 酒精

噴灑索拉紙使用，在操作時不易碎裂，但因揮發速度快，建議在組裝作品時再使用。

剪刀

分剪索拉紙使用。

小剪刀

剪裁細部索拉花造型。

花藝剪刀

剪斷鐵絲等較硬的資材。

花邊剪刀

剪裁索拉花形的紋路。

多層剪刀

剪裁索拉花形的紋路。

細竹棒

可製成索拉花的花莖（可用於擴香瓶中）。

棉繩

可製成索拉花的花莖（可用於擴香瓶中）。

人造花蕊

可製成索拉花的花蕊。

不凋繡球花

可搭配索拉花使用，以製作不同感覺的作品。

人造布片

可搭配索拉花作為花瓣使用，以製作不同感覺的作品。

鐵絲

製作索拉花或是各式花、葉材等須進行鐵絲加工時使用。

花藝膠帶

纏繞鐵絲時使用。

水性染料

加酒精後，噴於索拉花上，可製作不同色的索拉花。

油性染料

在製作吸水式（擴香瓶）顏料時使用，可製作不同色的索拉花。

漏斗

分裝大罐液體。

燒杯

承裝液體時使用。

鑷子

夾取水鑽等較小的配件。

平嘴鉗

夾平鐵絲。

熱熔膠槍、熱熔膠

黏貼花材、配件。

白膠

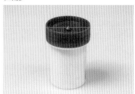

黏貼花材、配件。

水彩筆

將顏料或蝶古巴特專用液等液體塗抹均勻。

金剛石粉

裝飾花材。

阿葵亞花製作液

製作阿葵亞花時，使用的液體。

擴香竹基劑

製作擴香瓶時，使用的液體。

擴香瓶

承裝擴香竹基劑的瓶子。

精油

製作擴香瓶時，可點數滴置瓶內，使室內充斥精油的香味。

蝶古巴特專用液

固定蝶古巴特作品時使用。

蝶古巴特專用紙或餐巾紙

製作蝶古巴特作品時使用。

UV 膠

製作 UV 膠作品時使用。

UV 燈

固化 UV 膠作品時使用。

各式緞帶

裝飾作品。

各式水鑽

裝飾作品。

各式珠飾

裝飾作品。

03 · 基本配色概念

在製作作品的過程中，顏色的配置會讓人在觀看時產生不同的感受，顏色分成「有彩色」和「無彩色」。

白色、灰色、黑色，只有明度的的顏色，稱為無彩色。

所有顏色，具有明度、彩度、色相三種屬性。

❋ 顏色的屬性

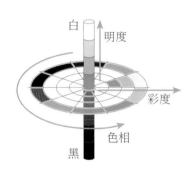

顏色的屬性分為色相（顏色）、彩度（鮮豔度）、明度（明暗度），顏色則會因這三種要素的高低而有改變。

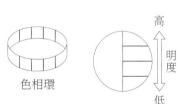 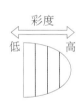

色相環

◆ 色相

色彩的相貌，就為顏色，指紅、橙、黃、綠、青、藍、紫等人的眼睛能分辨出的顏色。

◆ 明度

色彩明暗的程度，將色相中的顏色加入黑色（最暗）或白色（最亮），色彩的明度就會有變化，也被解釋為調顏色的深淺。

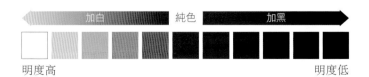

◆ 彩度

　　色彩的鮮豔程度，也是指色彩的飽和度，所以當某種顏色加入其他顏色後，彩度就會降低。而未加入白色或黑色的顏色，稱為純色，彩度最高。

 高彩度　　 中彩度　　 低彩度

※ 色彩三原色

　　顏色的產生是由三原色所組成，也就是紅、黃、藍，可運用這三原色調出各種不同的顏色，也會給人不同的感覺。

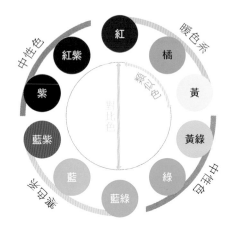

◆ 鄰近色

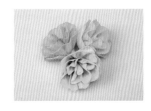 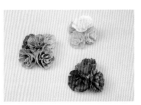

　　指在色相環中鄰近的顏色，在視覺上會比較和諧的感覺。

◆ 對比色

　　是指在色相環中相對的顏色，在視覺上會讓人有比較強烈，畫面較活潑的感覺。

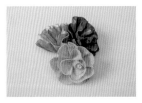 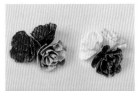

◆ 冷暖色

　　顏色會帶給人不同的感受，分為給人溫暖感覺的暖色系（紅、橙、黃）、給人孤寂和距離感的冷色系（青、藍）和中性色系（紫、綠、黑、灰、白）。

CHAPTER
01
SOLA FLOWER

索拉花製作法

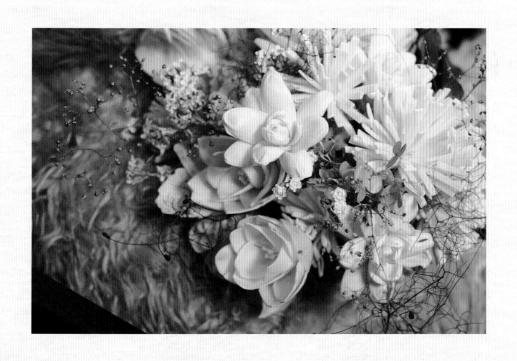

Basic 01　索拉紙的使用方法

認識索拉樹皮紙

為將索拉的樹皮刨下而成，皆為小片小片的狀態，所以在使用上可製作的花形較少。加上因質地較厚，所以在製作前要先泡水，但不可超過一天，否則會使樹皮的外表皮脫落，影響成品的美觀。

索拉樹皮紙

操作前要先泡水

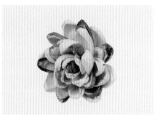
用棉線固定

認識索拉紙

因為索拉是天然的植物，而我們使用的索拉紙是由索拉的莖部刨成片狀，所以在表面上除了會有殘留的樹皮外，難免會有破洞，但破損並不代表不能使用，只要依據要製作的花形，擷取需要的部位，就能在最大限度下使用索拉紙。

表面平整的索拉紙

有破損的索拉紙

索拉紙的剪裁方向

寬
長
紋路方向

在使用索拉紙製作花形前，要先瞭解索拉紙的紙紋。一般在製作作品，或是在量尺寸時，若沒有特殊狀況，皆順著紋路裁剪。

目前市售索拉紙有固定的寬度（約為 12 公分），長度則依刨索拉莖部時，是否遇到索拉紙斷裂、刨至莖部尾端等狀況，在使用時則會產生不同的長度。

索拉紙的使用方法

　　如果拿到的索拉紙表面平整，在使用上不會有太大的限制；但如果遇到有破洞的索拉紙，則須依照需要的部位剪裁使用。

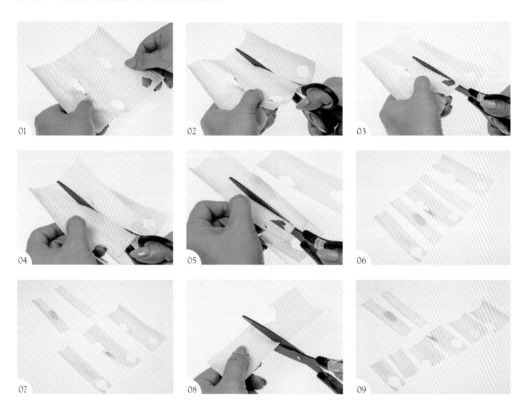

01 取有破洞的索拉紙。

02 以破洞處為基準，取剪刀沿著邊緣剪下索拉紙。

03 以剪刀剪下完整的索拉紙。

04 重複步驟 2，剪下索拉紙。

05 重複步驟 3，剪下索拉紙。

06 如圖，索拉紙剪裁完成。

07 將索拉紙分為有破洞和沒有破洞。

08 依製作花形的需求，可再將索拉紙剪成 1/2。

09 剪裁時，要將破洞留在接近索拉紙尾端的地方，在製作花形時，才能讓破洞留在花瓣尾端，而不會使花瓣中間有破洞，進而影響整體美觀。

Basic 02　索拉花的固定方法

QQ 線的使用方法

因為 QQ 線的重量較輕，所以先將 QQ 線放入有重量的罐子，在使用時 QQ 線較不易亂滾動，造成操作上的困擾。

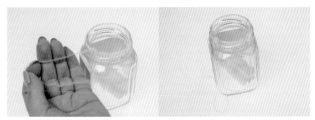

先取出 QQ 線線頭後，將 QQ 線丟入罐中。

製作索拉花須知

◆ 噴水

乾的索拉紙易破

噴水使索拉紙變溼且有彈性

乾的索拉紙，質地較脆且易破，所以在使用前要先噴水，讓索拉紙變溼潤且有彈性，在製作索拉花時，會較好操作。

◆ 噴酒精

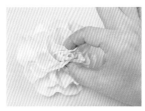

未噴灑酒精，索拉花捏起來彈性不佳

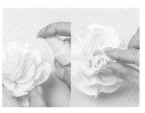

噴灑酒精後，索拉花捏起來有彈性

在製作索拉花作品前，可噴灑酒精，增加索拉花的彈性，以免在操作過程中，因施力不當，使索拉花破裂。

若沒有酒精，也可噴水增加索拉花彈性，但在作品製作完成時，要將索拉花完全放乾，以免使索拉花發霉。

 ## 索拉花的固定方法

固定索拉花都是以 QQ 線為主，分為纏繞固定和打結固定兩種方式。

◆ 纏繞固定

在製作好花形後，可用 QQ 線纏繞固定，一般以纏繞 2 圈～ 3 圈為主。

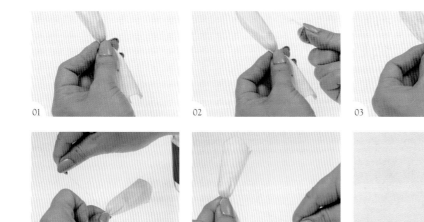

01　製作好一朵索拉花。

02　取 QQ 線。

03　將 QQ 線放在要固定的地方。

04　將 QQ 線向上拉緊。

05　承步驟 4，將 QQ 線向右下纏繞。

◆ 打結固定

在索拉花製作完成；或是要先固定花形時，會以 QQ 線打結固定。

製作一半時，打結固定花形，此時會接著加入花瓣，但不會將 QQ 線拉斷，以免花瓣鬆脫。

索拉花製作完成時，可打 2 次結固定，並將 QQ 線扯斷。

打結方法

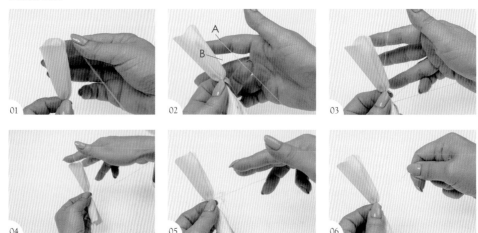

01　用右手將 QQ 線向上繞一個圓圈。

02　用左手勾住 A 線。

03　承步驟 2，將 A 線拉到索拉花上，
　　以固定圓圈。

04　將圓圈套入索拉花中。

05　將手抽出圓圈。

06　將圓圈收緊，即完成打結。

扯斷 QQ 線

01　用力拉緊 QQ 線。

02　將 QQ 線扯斷。

Basic 03　索拉花的修補方法

分裝酒精

市售的酒精以大罐裝為主，但我們在操作時，以小罐裝較好操作，所以我們可以先分裝酒精，在使用上會較便利。

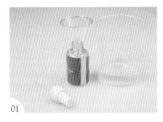

01

02

03

04

05

01　準備噴霧瓶、漏斗、燒杯。

02　先將酒精倒入燒杯中。（註：視噴霧瓶大小決定倒入的容量。）

03　將漏斗放入噴霧瓶口中。

04　將酒精倒入噴霧瓶中。

05　將噴霧瓶蓋轉入噴霧瓶口中即完成分裝。

修補索拉花

市售的索拉花，雖是人工製作，但難免會在運送過程中不小心被壓扁，這時，我們要運用索拉紙遇水就有彈性的特性，使被壓扁的索拉花瓣變挺直。

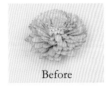
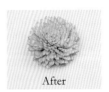

Before　　　　　After

因索拉花上若殘有水分，製作的作品若非開放式的，會使索拉花發霉。所以在選擇上因酒精的揮發性高，若在修補後要馬上用來製作作品，噴灑的溶液建議以酒精為主；若沒有要馬上使用，也在可噴灑水後，將索拉花放置到完全乾燥。

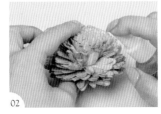
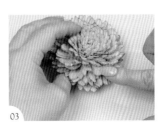

01　　　　　　　　　　02　　　　　　　　　　03

取要修補的索拉花。　　噴灑酒精。　　　　　如圖，花瓣變挺直。

花形對照表

✹ 捲捲方法

小卷花／P.22

蒲公英／P.26

康乃馨／P.30

✹ 花邊分解·立體方法

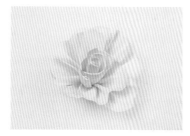

玫瑰／P.34

雞蛋花／P.39

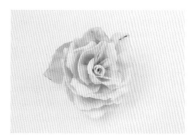

玫瑰／P.43

✹ 花邊分解·捻·立體方法

重瓣孤挺花／P.49

含苞茉莉花／P.55

小木蓮／P.57

❋ 花邊分解‧平面方法

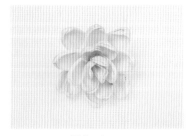

蓮花／P.60

幸運草／P.63

野玫瑰／P.67

❋ 花邊分解‧折‧平面方法　❋ 葉子製作方法

迷你太陽花／P.71

葉子 I ／ P.75

葉子 II ／ P.77

葉子 III ／ P.77

01

小卷花
Small rolled flower

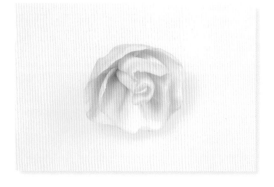

小卷花動態影片
QR code

步驟説明 *Step by step*

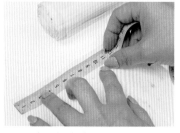

1 將尺放在索拉紙上,並用指甲在 10 公分處做一記號。

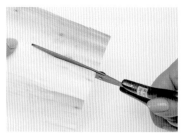

2 以剪刀剪下索拉紙。

3 如圖,共須剪 2 張 10 公分的索拉紙。

4 將索拉紙分成 3 等分,可用指甲稍微做記號。(註:索拉紙紋為橫向,此處須逆紋剪裁。)

5 以剪刀剪下索拉紙。

6 如圖,索拉紙剪裁完成。

7 重複步驟 4-5,將另一張索拉紙剪成 3 張。

8 以噴霧瓶將水噴灑在索拉紙上。(註:索拉紙在操作過程中要保持溼潤才不會破掉。)

9 將索拉紙對折。

10 承步驟9，再對折。

11 承步驟10，再對折，為紙形 a。

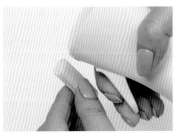

12 以噴霧瓶將水噴灑在紙形 a 的前端。

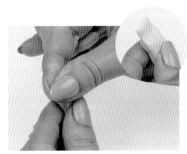

13 用手捏緊紙形 a 的前端。

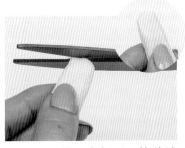

14 以剪刀在紙形 a 的前端剪一弧形。

15 將紙形 a 攤開，即完成花瓣 a。

16 重複步驟 5-15，完成花瓣 b。

17 取花瓣 a，從前端順紋量 3 公分，並用指尖做記號。

18 以步驟 17 的記號處為基礎，為 A 點。

19 承步驟 18，將花瓣 a 向內捲，為花心。

20 以花心為基礎，逐漸將花瓣 a 向外敞開。（註：在收摺時要邊用指尖壓緊 A 點，使花瓣底部在同一個點上。）

A點

21 用指尖邊收花瓣 a，邊壓緊 A 點。

22 重複步驟 20-21，持續將花瓣 a 收摺完成。

23 將 QQ 線壓在 A 點上。

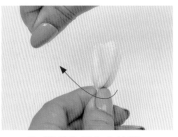

24 將 QQ 線向上拉緊。

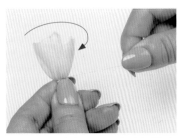

25 承步驟 24，將 QQ 線向右下纏繞。

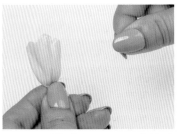

26 重複步驟 24-25，共纏繞 2 次後用左手按壓固定。

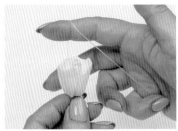

27 用右手將 QQ 線向上繞一個圓圈。

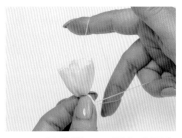

28 承步驟 27，用左手固定圓圈的尾端。

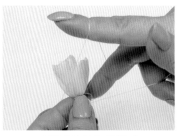

29 將圓圈套入花瓣中。

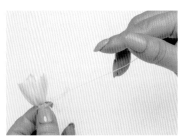

30 將套在右手的圓圈收緊至 A 點。

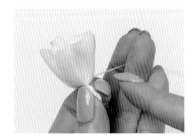

31 如圖，打結完成。（註：因還要加入花瓣 b，所以不建議扯斷 QQ 線，花瓣較不易鬆脫。）

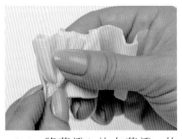

32 將花瓣 b 放在花瓣 a 的尾端。

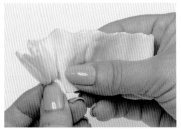

33 重複步驟 20-21，收摺花瓣 b。

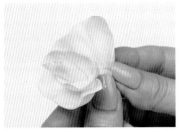

34 重複步驟 20-21，持續收摺花瓣 b。（註：在收摺花瓣時，須注意要收在 A 點上。）

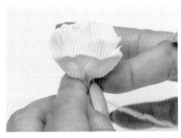

35 如圖，花瓣 b 收摺完成。

36 將 QQ 線向上拉，並壓在 A 點上。

37 重複步驟 24-25，共纏繞 3 次後用左手按壓固定。

38 重複步驟 27-31，取 QQ 線打 2 個結。（註：打 2 個結以加強固定。）

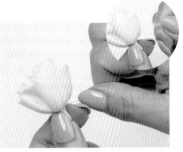

39 將 QQ 線扯斷。

40 如圖，小卷花完成。

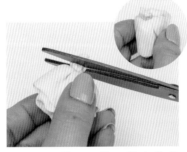

41 最後，以剪刀將小卷花尾端過長的花莖剪斷即可。

42 重複步驟 1-41，共可完成 3 朵小卷花。

小提醒

小卷花在加入第二張索拉紙時，要先打結固定，主要是要保持小卷花的捲度，花朵較不易變形。

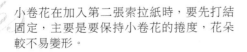

25

02
蒲公英
Dandelion

蒲公英動態影片
QR code

步驟說明 *Step by step*

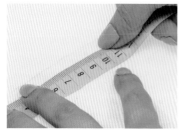

1 將尺放在索拉紙上，並用指甲在 10 公分處做一記號。

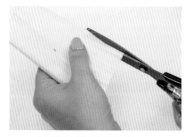

2 以剪刀剪下索拉紙。

3 如圖，共須剪 2 張 10 公分的索拉紙。

4 將索拉紙分成 2 等分。（註：索拉紙紋為橫向，此處須逆紋剪裁。）

5 以剪刀剪下索拉紙。

6 如圖，索拉紙剪裁完成。

7 重複步驟 4-5，將另一張索拉紙剪成 2 張，共分成 4 張。

8 以噴霧瓶將水噴灑在索拉紙上。（註：索拉紙在操作過程中要保持溼潤才不會破掉。）

9 將索拉紙對折。

10 承步驟9,將對折點壓平。

11 如圖,對折點壓平完成。

12 以剪刀將對折後的索拉紙兩側剪平,為紙形 a。

13 如圖,紙形 a 完成。

14 取紙形 a,從前端順紋量2公分,並用指尖做記號,為 A 點。

A點

15 以小剪刀在距離邊緣約0.4公分處剪一直線。
（註：以 A 點為基準點。）

16 重複步驟15,持續剪紙形 a 至另一側。

17 如圖,紙形 a 剪裁完成,為花瓣 a。

18 以 A 點為基礎,用手將花瓣 a 向內收摺,為花心。

19 承步驟18,將花瓣 a 向內捲。

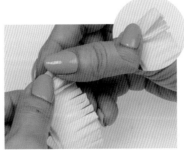

20 重複步驟19,持續將花瓣 a 向內捲。

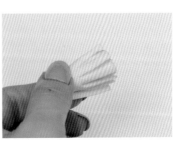

21 花瓣 a 捲製完成側面圖。

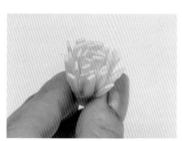

22 花瓣 a 捲製完成正面圖。

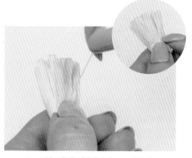

23 將 QQ 線壓在 A 點上。

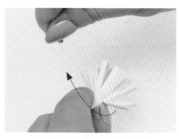

24 將 QQ 線向上拉緊。

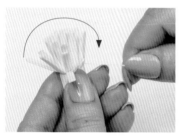

25 承步驟 24,將 QQ 線向右下纏繞。(註:在捲花瓣 a 時要用力拉緊 QQ 線,才能製造出蒲公英向外散開的自然感。)

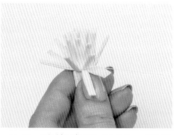

26 重複步驟 24-25,再以 QQ 線纏繞 1 次。(註:花瓣 a 有愈來愈向外散開的感覺。)

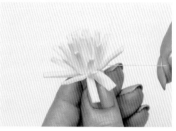

27 重複步驟 24-25,共纏繞 4 次後用左手按壓固定。

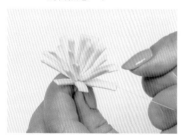

28 用手拉緊 QQ 線,以加強花瓣 a 向外散開的自然感。(註:須注意不要把 QQ 線拉斷。)

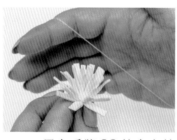

29 用右手將 QQ 線向上繞一個圓圈。

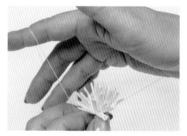

30 承步驟 29,用左手固定圓圈的尾端。

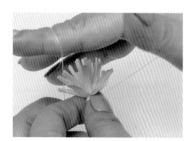

31 將圓圈套入花瓣中。

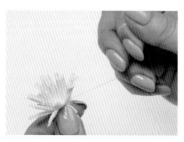

32 將套在右手的圓圈收緊至 A 點。

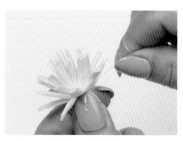

33 如圖,打結完成。

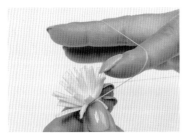

34 重複步驟 29-32，取 QQ
線打 2 個結。（註：打 2
個結以加強固定。）

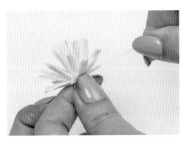

35 將 QQ 線扯斷。

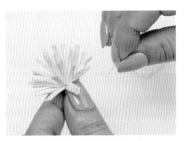

36 如圖，蒲公英完成。

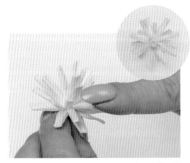

37 用指腹稍微壓蒲公英的
花瓣，加強花瓣向外散
開感。

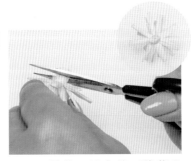

38 最後，以小剪刀將蒲公
英尾端過長的花莖剪斷
即可。

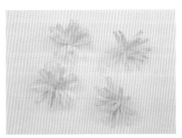

39 重複步驟 1-38，共可完
成 4 朵蒲公英。

小提醒

製作蒲公英時，選擇的索拉
紙不可以有破洞，因蒲公英
要剪成細長條狀，所以若有
破洞，有可能會使蒲公英的
花瓣掉落，或是凹凸不平。

若有多層剪刀，可使用多層
剪刀剪蒲公英花瓣，除了花
瓣的間距能統一外，操作上
也較快。

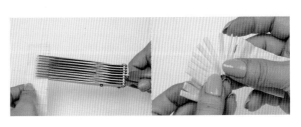

03

康乃馨
Carnation

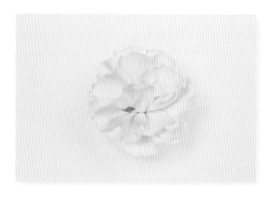

康乃馨動態影片
QR code

步驟說明 *Step by step*

1 將尺放在索拉紙上,準備 3張10公分的索拉紙。(註: 若索拉紙過長,則須修剪。)

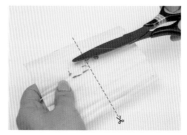

2 將索拉紙分成2等分。(註: 索拉紙紋為橫向,此處須逆紋 剪裁。)

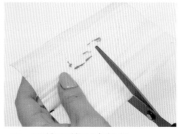

3 以剪刀剪下索拉紙。

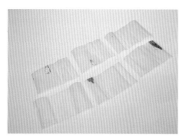

4 如圖,3張索拉紙剪裁完 成,共分成6張。

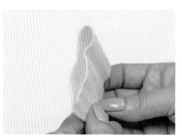

5 先以噴霧瓶將水噴灑在索 拉紙上後對折。(註:索拉 紙在操作過程中要保持溼潤 才不會破掉。)

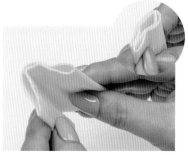

6 承步驟5,再對折後,完 成紙形a。

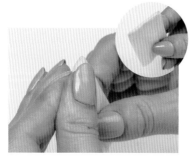

7 先將水噴灑在紙形a的前 端後,用手捏緊紙形a的 前端。

8 以花邊剪刀平剪紙形a前端。

9 將紙形a攤開,即完成花 瓣a1。

10 重複步驟 5-9，依序完成
花瓣 a2 ～ a6。

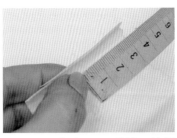

11 取花瓣 a，從前端順紋量
3 公分，並用指尖做記
號，為 A 點。

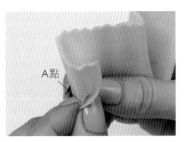

12 承步驟 11，將花瓣 a1 向
內收摺，為花心。

A點

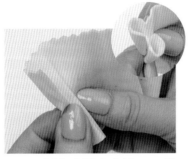

13 用指尖邊收花瓣 a1，邊
壓緊 A 點。

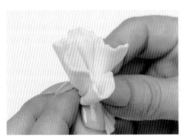

14 重複步驟 12-13，將花
瓣 a1 收摺完成。

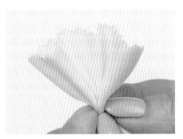

15 用指尖壓緊 A 點。

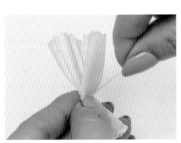

16 將 QQ 線壓在 A 點上。

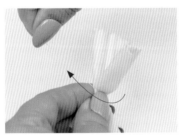

17 將 QQ 線向上拉緊。

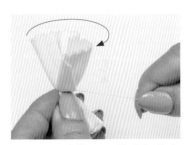

18 承步驟 17，將 QQ 線向
右下纏繞。

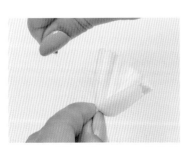

19 重複步驟 17-18，共纏繞
2 次後用左手按壓固定。
（註：因還要加入花瓣，所
以不建議扯斷 QQ 線，花瓣
較不易鬆脫。）

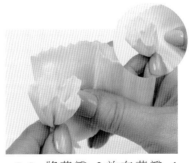

20 將花瓣 a2 放在花瓣 a1
的尾端。

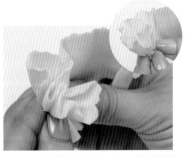

21 重複步驟 12-13，收摺花
瓣 a2。（註：在收摺的過
程中，須維持在 A 點收摺。）

22　如圖，花瓣 a2 收摺完成。

23　將 QQ 線向上拉，並壓在 A 點上。

24　重複步驟 17-18，共纏繞 2 次後用左手按壓固定。

25　將花瓣 a3 放在花瓣 a2 的尾端。

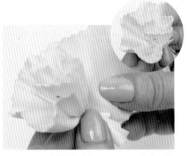

26　重複步驟 12-13，收摺花瓣 a3。

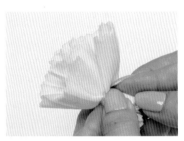

27　花瓣 a3 收摺完成側面圖。

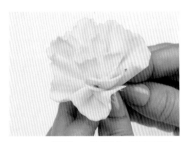

28　花瓣 a3 收摺完成正面圖。

29　將 QQ 線向上拉，並壓在 A 點上。

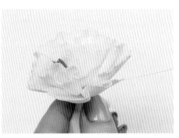

30　重複步驟 17-18，共纏繞 3 次後用左手按壓固定。

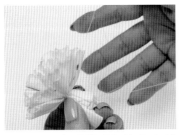

31 用右手將 QQ 線向上繞一個圓圈，並用左手固定圓圈的尾端。

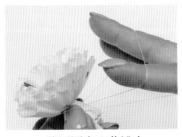

32 將圓圈套入花瓣中。

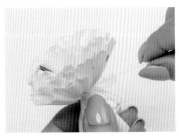

33 將套在右手的圓圈收緊至 A 點。

34 如圖，打結完成。

35 重複步驟 31-33，以 QQ 線打 2 個結。（註：打 2 個結以加強固定。）

36 將 QQ 線扯斷。

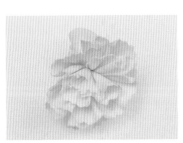

37 如圖，康乃馨完成。

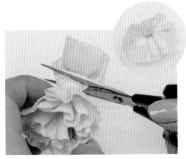

38 最後，以小剪刀將康乃馨尾端過長的花莖剪斷即可。

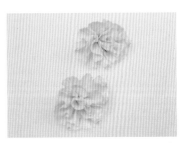

39 重複步驟 1-38，共可完成 2 朵康乃馨。

玫瑰

Rose

玫瑰動態影片
QR code

步驟説明 *Step by step*

1 　將尺放在索拉紙上，測量長度為 30 公分。

2 　準備總長共 60 公分的索拉紙，並以噴霧瓶將水噴灑在索拉紙上。（註：索拉紙在操作過程中要保持溼潤才不會破掉。）

3 　將索拉紙對折。

4 　承步驟 3，再對折，為紙形 a。

5 　以噴霧瓶將水噴灑在紙形 a 的前端，並用手捏緊。

6 　以小剪刀在紙形 a 的前端剪一弧形。

7 　如圖，花瓣前端剪裁完成。

8 　將紙形 a 攤開，即完成花瓣 a。

9 　重複步驟 4-8，完成花瓣 b。

10 重複步驟 4-8，完成花瓣 c～f。（註：索拉紙總長須為 60 公分，花瓣不限瓣數，此操作剛好有 6 瓣。）

11 取花瓣 b，從前端順紋量 4 公分，並用指尖做記號。

12 以步驟 11 的記號處為基礎，為 A 點。

13 承步驟 12，將花瓣 b 稍微用指腹搓捲。（註：在搓捲時要邊用指尖壓緊 A 點，使花瓣底部落在同一個點上。）

14 重複步驟 13，持續搓捲花瓣 b。

15 如圖，花瓣 b 搓捲完成，為花心。（註：在搓捲時要注意密度，花心須較緊密。）

16 將 QQ 線壓在 A 點上。

17 將 QQ 線向上拉緊。

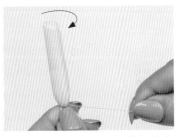

18 承步驟 17，將 QQ 線向右下纏繞。

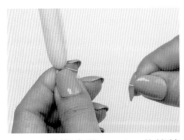

19 重複步驟 17-18，共纏繞 2 次後用左手按壓固定。（註：因還要加入花瓣，所以不建議扯斷 QQ 線，花瓣較不易鬆脫。）

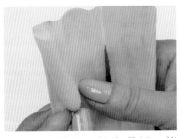

20 將花瓣 c 放在花瓣 b 的尾端。

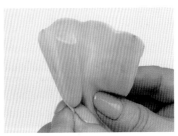

21 用指尖邊收花瓣 c，邊壓緊 A 點。

22 重複步驟 21，持續收摺
花瓣 c。（註：在收摺的過
程中，須維持在 A 點收摺。）

23 如圖，花瓣 c 收摺完成。

24 將 QQ 線向上拉，並壓
在 A 點上。

25 重複步驟 17-18，共纏繞
2 次後用左手按壓固定。

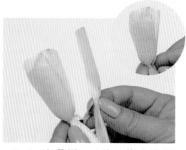

26 取花瓣 e，並用指尖收摺
後，放在花瓣 c 的尾端。
（註：若用到較小片的索拉
紙，可先用指尖收摺後，擺
放在 A 點上。）

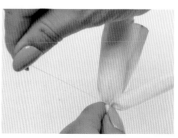

27 重複步驟 17-18，共纏繞
2 次後用左手按壓固定。

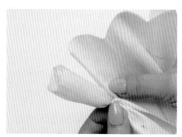

28 取花瓣 a，將花瓣 a 放在
花瓣 e 的尾端。

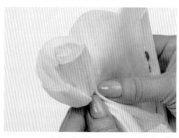

29 重複步驟 21-22，收摺花
瓣 a。（註：在加入愈外
圍的花瓣時，花瓣須愈往
外展開。）

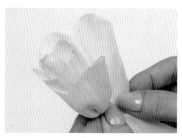

30 重複步驟 21-22，持續收
摺花瓣 a。

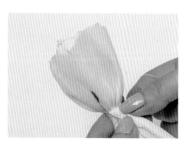

31 如圖，花瓣 a 收摺完成。

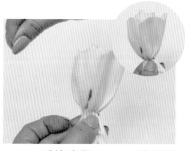

32 重複步驟 17-18，共纏繞
2 次後用左手按壓固定。

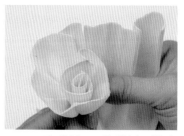

33 取花瓣 f，將花瓣 f 放在
花瓣 a 的尾端。

34 重複步驟 21-22，收摺花瓣 f。

35 重複步驟 21-22，持續收摺花瓣 f。

36 如圖，花瓣 f 收摺完成。

37 重複步驟 17-18，共纏繞 3 次後用左手按壓固定。（註：加入較大張的索拉紙時，可多纏繞 1 次，以加強固定。）

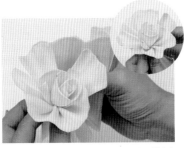

38 重複步驟 33-37，視花瓣空洞的位置，依序加入花瓣。

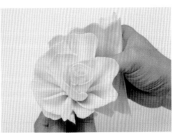

39 重複步驟 33-37，加入所有花瓣。

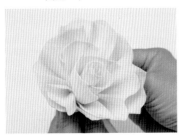

40 如圖，花瓣加入完成。

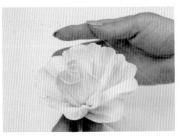

41 用右手將 QQ 線向上繞一個圓圈，並用左手固定圓圈的尾端。

42 將圓圈套入花瓣中。

43 將套在右手的圓圈收緊至 A 點。

44 如圖，打結完成。

45 重複步驟 41-43，以 QQ 線打結。（註：打 2 個結以加強固定。）

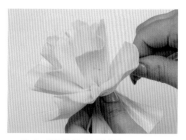

46　將 QQ 線扯斷。

47　如圖，QQ 線扯斷完成。

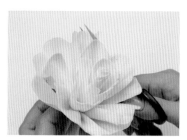

48　以小剪刀修剪花瓣的尖
　　　銳角，使玫瑰更為自然。

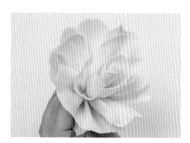

49　如圖，玫瑰完成。

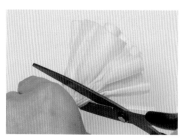

50　最後，以剪刀將玫瑰尾端
　　　過長的花莖剪斷即可。

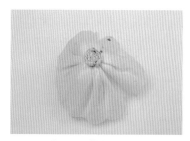

51　如圖，花莖剪裁完成。

小提醒

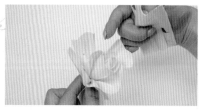

當加入花瓣完後，若因索拉紙斷裂使
花瓣間產生空洞，則須先從空洞處開
始加入下一片花瓣，才不會使花朵產
生不自然的空洞。

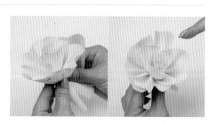

在收摺過程中，可確認花面、花形是否
有空洞、不自然處，可視情況做調整。

雞蛋花
Plumeria

雞蛋花動態影片
QR code

步驟說明 *Step by step*

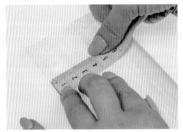

1 將尺放在索拉紙上，並用指甲在 4 公分處做一記號。

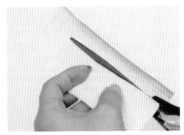

2 以剪刀剪下索拉紙。

3 將索拉紙分成 2 等分。（註：索拉紙紋為橫向，此處須逆紋剪裁。）

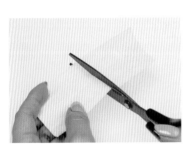

4 以剪刀剪下索拉紙。

5 如圖，索拉紙剪裁完成，共須剪裁 5 張。

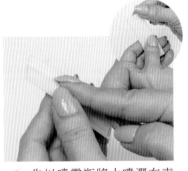

6 先以噴霧瓶將水噴灑在索拉紙上後對折，為紙形 a。（註：索拉紙在操作過程中要保持溼潤才不會破掉。）

7 找出紙形 a 的對折點。

8 以小剪刀從對折點開始剪裁。

9 承步驟 8，將紙形 a 剪成半圓形。

10 承步驟 9，持續剪裁至紙形 a 另一側。（註：尾端須預留約 1 公分不須剪裁。）

11 如圖，紙形 a 剪裁完成。

12 將紙形 a 攤開，即完成花瓣 a。

13 重複步驟 6-12，完成花瓣 a1 ～ a6。

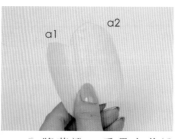

14 將花瓣 a2 重疊在花瓣 a1 的 1/2 處。

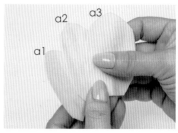

15 將花瓣 a3 重疊在花瓣 a2 的 1/2 處。

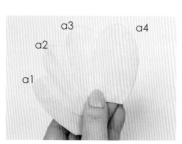

16 將花瓣 a4 重疊在花瓣 a3 的 1/2 處。

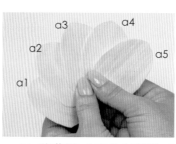

17 將花瓣 a5 重疊在花瓣 a4 的 1/2 處後，完成花瓣擺放。

18 將 5 片花瓣順時鐘向內捲。

19 在距離花瓣尾端約 1 公分處，用指尖做記號，為 A 點。

20 以 A 點為基礎，將花瓣順時鐘向內捲。

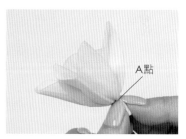

21 用指尖將 A 點壓緊。

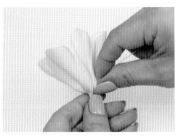

22 將 QQ 線壓在 A 點上。

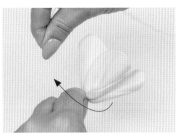

23 將 QQ 線向上拉緊。

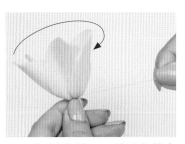

24 承步驟 23，將 QQ 線向右下纏繞。

25 重複步驟 23-24，共纏繞 3 次後用左手按壓固定。

26 用右手將 QQ 線向上繞一個圓圈。

27 承步驟 26，用左手固定圓圈的尾端。

28 將圓圈套入花瓣中。

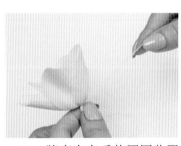

29 將套在右手的圓圈收緊至 A 點。

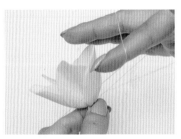

30 重複步驟 26-29，取 QQ 線打 2 個結。（註：打 2 個結以加強固定。）

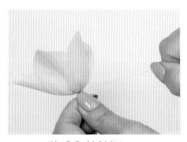

31 將 QQ 線扯斷。

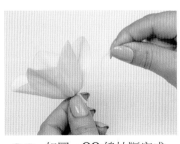

32 如圖，QQ 線扯斷完成。

33 找出較平的花瓣邊緣。

34 以噴霧瓶在花面上噴灑水後，用指腹將花瓣頂端稍微搓捲。

35 如圖，花瓣邊緣搓捲完成。

36 重複步驟 33-34，依序將花瓣邊緣搓捲。

37 如圖，雞蛋花完成。

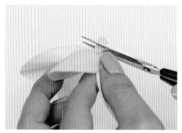

38 最後，以小剪刀將雞蛋花尾端過長的花莖剪斷即可。

39 如圖，花莖剪裁完成。

小提醒

在做索拉花時，對照真花製作，可增加索拉花的自然感及真實度。

06

玫瑰

Rose

玫瑰動態影片
QR code

步驟説明 *Step by step*

1 將尺放在索拉紙上，並用指甲在 5 公分處做一記號。

2 以剪刀剪下索拉紙。

3 如圖，共須剪 4 張 5 公分的索拉紙。

4 將尺放在索拉紙上，並用指甲在 6 公分處做一記號。

5 以剪刀剪下索拉紙。

6 如圖，共須剪 8 張 6 公分的索拉紙。

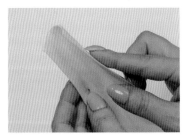

7 先以噴霧瓶將水噴灑在 6 公分的索拉紙上，再對折。
（註：索拉紙在操作過程中要保持溼潤才不會破掉。）

8 如圖，索拉紙對折完成，為紙形 a。

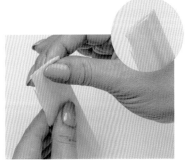

9 用手捏緊紙形 a 的前端。

10 以小剪刀在紙形 a 的前端剪一波浪形。

11 承步驟 10，剪至另一側尾端時，往下斜剪。

12 將紙形 a 攤開，即完成花瓣 a1。

13 重複步驟 7-12，共須完成 8 片花瓣，依序為花瓣 a2～a8。

14 重複步驟 7-10，取 5 公分的索拉紙，並將索拉紙前端剪一波浪形後，往下斜剪至波浪形另一側。

15 承步驟 14，斜剪成尖端。

16 將索拉紙攤開，即完成花瓣 b1。

17 重複步驟 14-15，共須完成 4 片花瓣，為花瓣 b2～b4。

18 先以噴霧瓶將水噴灑在花瓣 b1 上後，用指腹按壓皺褶。

19 重複步驟 18，持續按壓花瓣 b1，直到花瓣出現明顯紋路。

20 重複步驟 18，按壓花瓣 b1 前端。（註：因玫瑰花瓣前緣會有明顯皺褶。）

21 先以噴霧瓶在桌上噴水，並用指腹沾水。（註：此時並不需要將整張索拉紙噴溼，所以可沾噴在桌上的水，以控制水量。）

22 用指腹將花瓣 b1 前端（波浪處）搓捲。

23 重複步驟 18-22，將花瓣 b2～b4 的紋路按壓完成。

24 重複步驟 18-22，將花瓣 a1～a8 的紋路按壓完成。

25 取花瓣 b1，從前端順紋量 5 公分，並用指尖做記號，為 A 點。

26 從花瓣 b1 側邊向內搓捲。

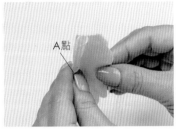

A點

27 承步驟 26，順勢將花瓣 b1 向內搓捲。（註：須注意搓捲時要在 A 點上。）

28 重複步驟 27，完成花瓣 b1 向內搓捲，為花心。

29 將 QQ 線壓在 A 點上。

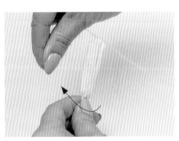

30 將 QQ 線向上拉緊。

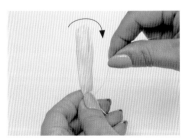

31 承步驟 30，將 QQ 線向右下纏繞。

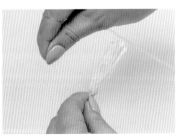

32 重複步驟 30-31，共纏繞 2 次後用左手按壓固定。（註：因還要加入花瓣，所以不建議扯斷 QQ 線，花瓣較不易鬆脫。）

33 先將花瓣 b2 放在花心側邊，找出要擺放的位置後，以 A 點為基準在花瓣 b2 上做記號。

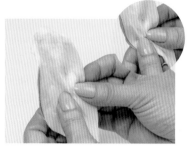

34 用指尖將記號處向內收摺。

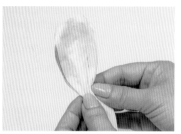

35 承步驟 34，將花瓣 b2 向內收摺完成。

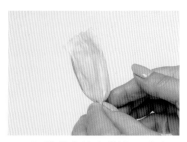

36 將花心放在花瓣 b2 上方。

37 將 QQ 線向上拉，並壓在 A 點上。

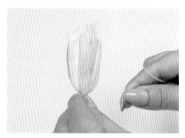

38 重複步驟 30-31，共纏繞 2 次後用左手按壓固定。

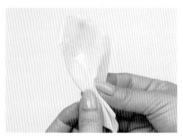

39 重複步驟 33-35，將花瓣 b3 向內收摺。

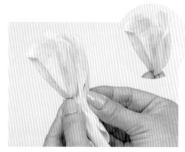

40 將花瓣 b3 放在花瓣 b2 側邊，以包覆花心。

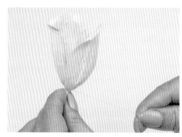

41 重複步驟 30-31，共纏繞 2 次後用左手按壓固定。

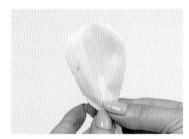

42 重複步驟 33-35，將花瓣 b4 向內收摺。

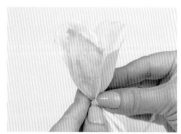

43 將花瓣 b4 放在花瓣 b3 後方，以堆疊花瓣。

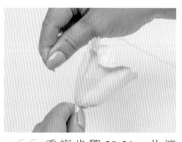

44 重複步驟 30-31，共纏繞 2 次後用左手按壓固定。

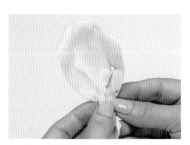

45 重複步驟 33-35，將花瓣 b5 向內收摺。

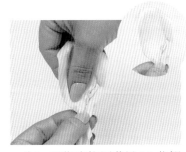

46 用指腹按壓花瓣 b5 收摺處上方。（註：加入愈外圍的花瓣，會愈往外展開，所以可稍微按壓花瓣，使花瓣自然向外展開。）

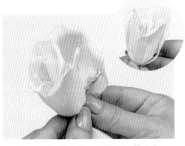

47 將花瓣 b5 放在花瓣 b4 側邊，以堆疊花瓣。

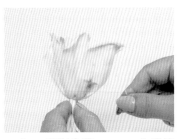

48 重複步驟 30-31，共纏繞 2 次後用左手按壓固定。

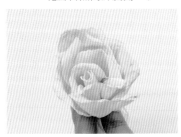

49 重複步驟 45-48，依序堆疊花瓣 a1 ～ a8。

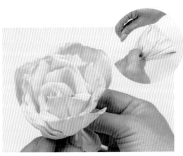

50 重複步驟 45-48，依序堆疊花瓣，並須注意花面呈現是否自然。

51 用右手將 QQ 線向上繞一個圓圈，並用左手固定圓圈的尾端。

52 將圓圈套入花瓣中。

53 將套在右手的圓圈收緊至 A 點。

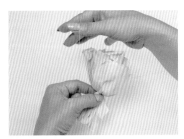

54 重複步驟 51-53，取 QQ 線打 2 個結。（註：打 2 個結以加強固定。）

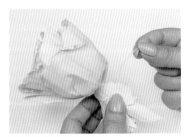

55 將 QQ 線扯斷。

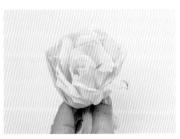

56 如圖，玫瑰完成。

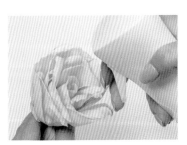

57 以噴霧瓶在玫瑰花面上噴灑水。

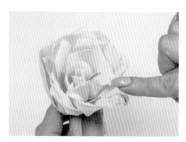

58 找出在操作過程中被壓平的花瓣。

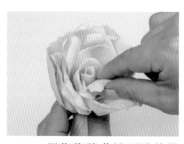

59 用指腹將花瓣頂端稍微搓捲。

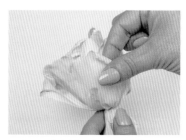

60 花瓣側邊也須搓捲。

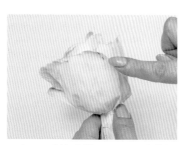

61 重複步驟 57-59，將花瓣側邊搓捲。

62 重複步驟 57-59，將所有花瓣調整完成。

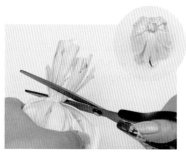

63 最後，以剪刀將玫瑰尾端過長的花莖剪斷即可。

小提醒

可用指尖按壓 A 點，在纏繞 QQ 線時，會較好纏繞。

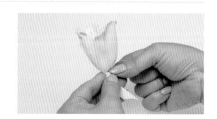

重瓣孤挺花

Double Amaryllis

重瓣孤挺花
動態影片 QR code

步驟說明 *Step by step*

1 將尺放在索拉紙上,並用指甲在2公分處做一記號。

2 以剪刀剪下索拉紙。

3 如圖,共須剪5張2公分的索拉紙。

4 以噴霧瓶將水噴灑在索拉紙上後對折。(註:索拉紙在操作過程中要保持溼潤才不會破掉。)

5 以小剪刀在索拉紙的對折點往下斜剪。

6 承步驟5,沿著邊緣剪成葉形。

7 將索拉紙攤開,即完成花瓣a。

8 重複步驟4-7,共完成5片花瓣,為花瓣a1 ~ a5。

9 以噴霧瓶將水噴灑在花瓣a1上後,用指腹按壓皺褶。

49

10 重複步驟 9，持續按壓花瓣 a1，直到花瓣出現明顯紋路。

11 用指腹搓捲花瓣 a1 前端。

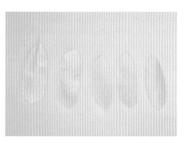

12 重複步驟 9-11，將花瓣 a2～a5 的紋路按壓完成。

13 將尺放在索拉紙上，並用指甲在 2.5 公分處做一記號。

14 以剪刀剪下索拉紙。

15 如圖，共須剪 5 張 2.5 公分的索拉紙。

16 以噴霧瓶將水噴灑在索拉紙上後對折。（註：索拉紙在操作過程中要保持溼潤才不會破掉。）

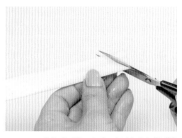

17 以小剪刀在索拉紙的對折點往下斜剪。

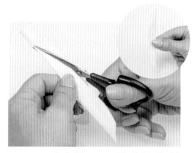

18 承步驟 17，沿著邊緣剪成葉形。

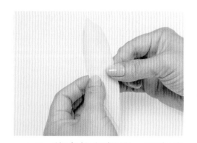

19 將索拉紙攤開，即完成花瓣 b。

20 重複步驟 16-19，共須完成 5 片花瓣，依序為花瓣 b1～b5。

21 先以噴霧瓶將水噴灑在花瓣 b1 上後，用指腹按壓皺褶。

22　重複步驟 21，持續按壓
花瓣 b1，直到花瓣出現
明顯紋路。

23　用指腹搓捲花瓣 b1 前端。

24　重複步驟 21-23，將花
瓣 b2 ～ b5 的紋路按壓
完成。

25　將尺放在索拉紙上，並
用指甲在 3 公分處做一
記號。

26　以剪刀剪下索拉紙。

27　如圖，共須剪 6 張 3 公
分的索拉紙。

28　以噴霧瓶將水噴灑在索
拉紙上後對折。（註：索
拉紙在操作過程中要保持
溼潤才不會破掉。）

29　以小剪刀在索拉紙的對
折點往下斜剪。

30　承步驟 29，沿著邊緣剪
成葉形。

31　將索拉紙攤開，即完成
花瓣 c。

32　重複步驟 29-31，共須完
成 6 片花瓣，依序為花
瓣 c1 ～ c5。

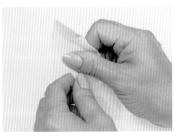

33　先以噴霧瓶將水噴灑在
花瓣 c1 上後，用指腹按
壓皺褶。

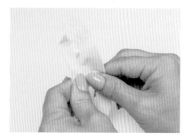

34 重複步驟 33，持續按壓花瓣 c1，直到花瓣出現明顯紋路。

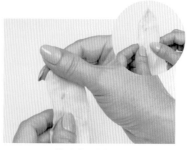

35 用指腹搓捲花瓣 c1 前端。

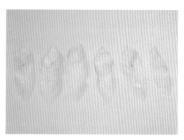

36 重複步驟 33-35，將花瓣 c2～c5 的紋路按壓完成。

37 將尺放在索拉紙上，並用指甲在 10 公分處做一記號。

38 以剪刀剪下索拉紙。

39 用指腹將索拉紙搓捲。（註：此時為順著紙紋捲。）

40 承步驟 39，持續將索拉紙搓至尾端。

41 如圖，花心完成。

42 以小剪刀修剪花心前後兩端。

43 以尺在花心 5 公分處，用指尖做一記號，為 A 點。

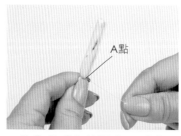

A點

44 將 QQ 線壓在 A 點上，並纏繞 2 圈。

45 用右手將 QQ 線向上繞一個圓圈。

46 承步驟 45，用左手固定圓圈的尾端。

47 將圓圈套入花心中。

48 將套在右手的圓圈收緊至 A 點。（註：因還要加入花瓣，所以不建議扯斷QQ線，花瓣較不易鬆脫。）

49 先將花瓣 a1 放在花心後面，再以 A 點為基準，收摺花瓣 a。

50 將 QQ 線壓在 A 點上纏繞 2 圈，以固定花瓣。

51 重複步驟 49-50，加入花瓣 a2。

52 重複步驟 49-50，加入花瓣 a3。

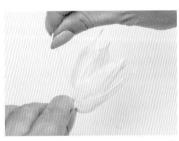

53 重複步驟 49-50，加入花瓣 a4。

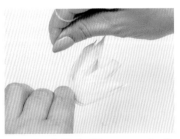

54 重複步驟 49-50，加入花瓣 a5。

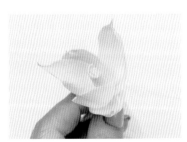

55 如圖，第一層花瓣完成。

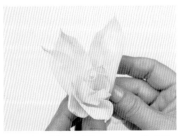

56 重複步驟 49-54，依序加入花瓣 b1 ～ b5。

57 重複步驟 49-54，完成第二層花瓣。

58 如圖，第二層花瓣完成。

59 重複步驟 49-54，依序加入花瓣 c1 ～ c6。

60 重複步驟 49-54，完成第三層花瓣。

61 如圖，第三層花瓣完成。

62 重複步驟 45-48，取 QQ線打 2 個結。（註：打 2個結以加強固定。）

63 將 QQ 線扯斷。

64 如圖，重瓣孤挺花完成。

65 以小剪刀剪短花心。

66 如圖，花心修剪完成。

67 最後，以剪刀將重瓣孤挺花尾端過長的花莖剪斷即可。

68 如圖，花莖剪裁完成。

08

含苞茉莉花

Jasmine bud

含苞茉莉花
動態影片 QR code

步驟説明 *Step by step*

1 將尺放在索拉紙上,並用指甲在 1.5 公分處做一記號。

2 以剪刀剪下索拉紙。

3 重複步驟 1-2,共須剪 2 張 1.5 公分的索拉紙,依序為紙形 a1 ～ a2。

4 找出紙形 a1 的中心點。

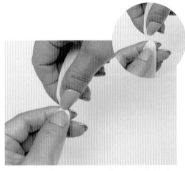

5 以噴霧瓶將水噴灑在索拉紙 a1 上後,再扭轉中心點。
（註:索拉紙在操作過程中要保持溼潤才不會破掉。）

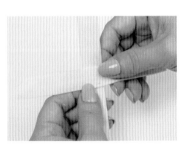

6 先取紙形 a2,再放到紙形 a1 上方。

7 同時扭轉紙形 a1 和 a2。

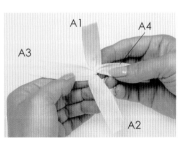

8 如圖,扭轉完成。

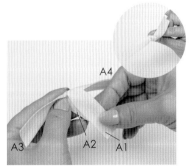

9 將 A1 和 A2 重疊。

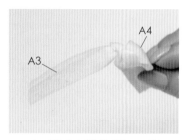

10 　將 A4 擺放至 A1 和 A2 側邊。

11 　將 A3 擺放至 A1 和 A2 側邊。

12 　如圖，花苞完成。

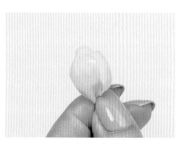

13 　用指尖在花苞下方稍微 按壓記號處。

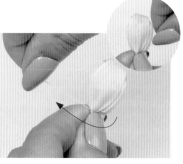

14 　將 QQ 線壓在記號上， 並向上拉緊。

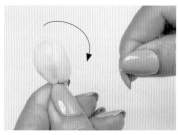

15 　承步驟 14，將 QQ 線向 右下纏繞。

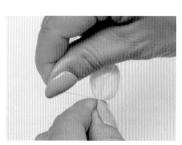

16 　重複步驟 14-15，共纏繞 3 次後用左手按壓固定。

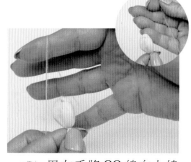

17 　用右手將 QQ 線向上繞 一個圓圈，並用左手固 定圓圈尾端。

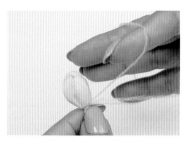

18 　將圓圈套入花苞中。

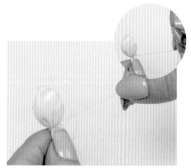

19 　將套在右手的圓圈收緊 至記號處。

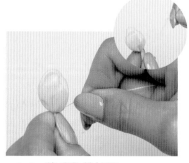

20 　將 QQ 線扯斷。

21 　最後，以小剪刀將含苞 茉莉花尾端過長的花莖 剪斷即可。

09

小木蓮
Small Magnolia

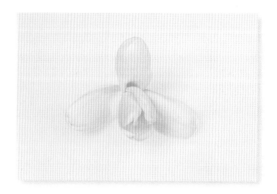

小木蓮動態影片
QR code

1 將尺放在索拉紙上,並用指甲在 2 公分處做一記號。

2 以剪刀剪下索拉紙。

3 先以噴霧瓶將水噴灑在索拉紙上後對折。(註:索拉紙在操作過程中要保持溼潤才不會破掉。)

4 以剪刀將邊緣修齊。

5 如圖,共須剪 6 張 2 公分的索拉紙,為紙形 a1 ~ a6。

6 找出紙形 a1 的中心點。

7 以噴霧瓶將水噴灑在紙形 a1 上後,再扭轉中心點。

8 以扭轉點為基準,向下對折。

9 用指腹將扭轉點稍微向內彎,為花瓣 a1。

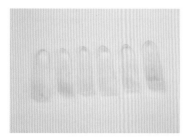

10 重複步驟 6-9，取紙形 a2 ～ a6，完成花瓣 a2 ～ a6。

11 以花瓣 a1 的扭轉點基準，量 3 公分後用指尖做記號，為 A 點。

A點

12 將 A 點捏緊。

13 將 QQ 線壓在 A 點上。

14 將 QQ 線向上拉緊。

15 承步驟 14，將 QQ 線向右下纏繞。

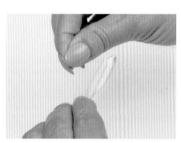

16 重複步驟 14-15，共纏繞 2 次後用左手按壓固定。

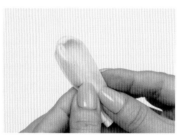

17 加入花瓣 a2。（註：須將花瓣的凹處往內擺放。）

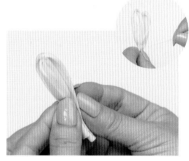

18 用指尖在花瓣 a2 上，以 A 點為基準做記號。

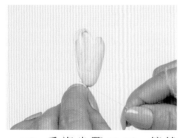

19 重複步驟 13-16，纏繞 QQ 線以固定花瓣 a2。

20 重複步驟 17-19，加入花瓣 a3。

21 如圖，花瓣 a1 ～ a3 纏繞完成。

22 先將花瓣 a4 放在 A 點側邊，找出要擺放的位置後，收摺花瓣 a4。

23 加入花瓣 a4。（註：須將花瓣的凹處朝外擺放。）

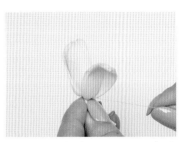

24 重複步驟 13-16，纏繞 QQ 線以固定花瓣 a4。

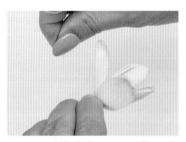

25 重複步驟 23-24，加入花瓣 a5 ～ a6。

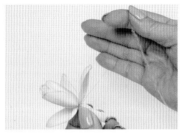

26 用右手將 QQ 線向上繞一個圓圈。

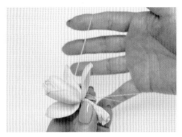

27 承步驟 26，用左手固定圓圈的尾端。

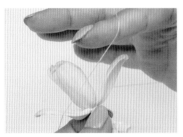

28 將圓圈套入花瓣中。

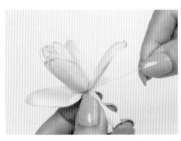

29 將套在右手的圓圈收緊至記號處。

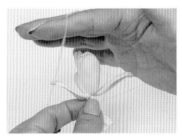

30 重複步驟 26-29，以 QQ 線打結。（註：打 2 個結以加強固定。）

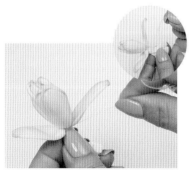

31 將 QQ 線扯斷。

32 最後，以小剪刀將小木蓮尾端過長的花莖剪斷即可。

33 如圖，花莖剪裁完成。

10

蓮花
Lotus flower

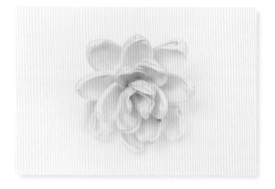

蓮花動態影片
QR code

步驟説明 *Step by step*

1 將尺放在索拉紙上,並用指甲在 2 公分處做一記號。

2 以剪刀剪下索拉紙。

3 先以噴霧瓶將水噴灑在索拉紙上後對折。(註:索拉紙在操作過程中要保持溼潤才不會破掉。)

4 以剪刀將邊緣修齊。

5 如圖,共須剪 18 張 2 公分的索拉紙,為紙形 a1 ～ a18。

6 找出紙形 a1 的中心點。

7 以噴霧瓶將水噴灑在紙形 a1 上後,再扭轉中心點。

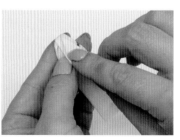

8 以扭轉點為基準,向下對折。

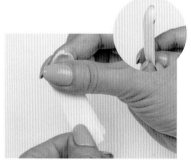

9 用指腹將扭轉點稍微向內彎,為花瓣 a1。

10 重複步驟 6-9，取紙形 a2 ～ a18，完成花瓣 a2 ～ a18。

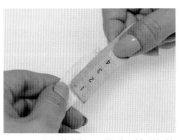

11 以花瓣 a1 的扭轉點基準，量 4 公分後用指尖做記號，為 A 點。

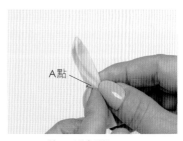

A點

12 將 A 點捏緊。

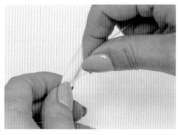

13 將 QQ 線壓在 A 點上。

14 將 QQ 線向上拉緊。

15 承步驟 14，將 QQ 線向右下纏繞。

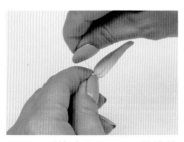

16 重複步驟 14-15，共纏繞 2 次後用左手按壓固定。

17 加入花瓣 a2。（註：須將花瓣的凹處往內擺放。）

18 用指尖在花瓣 a2 上，以 A 點為基準做記號。

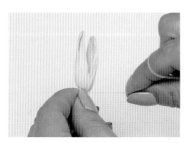

19 重複步驟 13-16，以 QQ 線固定花瓣 a2。

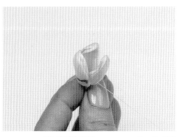

20 重複步驟 17-19，加入花瓣 a3，即完成第一層花瓣。

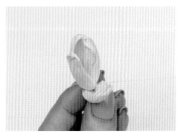

21 重複步驟 17-19，加入花瓣 a4。

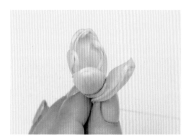

22　重複步驟 17-19，加入花瓣 a5。

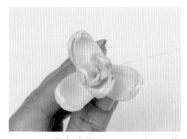

23　重複步驟 17-19，加入花瓣 a6，即完成第二層花瓣。（註：須以三角形的方式擺放花瓣。）

24　重複步驟 17-19，加入花瓣 a7 ～ a9，完成第三層花瓣。（註：分別擺放在花瓣的間隙處。）

25　重複步驟 17-19，加入花瓣 a10 ～ a15，完成第四層花瓣。（註：分別擺放在花瓣的間隙處。）

26　找出花瓣的空洞處後，加入花瓣 a16。

27　重複步驟 19，以 QQ 線固定花瓣 a16。

28　用右手將 QQ 線向上繞一個圓圈，並用左手固定圓圈的尾端。

29　將圓圈套入花瓣中。

30　將套在右手的圓圈收緊至記號處。

31　重複步驟 28-30，以 QQ 線打結。（註：打 2 個結以加強固定。）

32　將 QQ 線扯斷。

33　最後，以小剪刀將蓮花尾端過長的花莖剪斷即可。

11

幸運草
Lucky clover

幸運草動態影片
QR code

步驟説明 *Step by step*

1 將尺放在索拉紙上，並用
指甲在 6 公分處做一記號。

2 以剪刀剪下索拉紙。

3 將索拉紙分成 2 等分。（註：
索拉紙紋為橫向，此處須逆紋
剪裁。）

4 以剪刀剪下索拉紙。

5 將索拉紙分成 2 等分，並
以剪刀剪下索拉紙。（註：
索拉紙紋為直向，此處須順紋
剪裁。）

6 如圖，索拉紙剪裁完成，
共須剪裁 4 張。

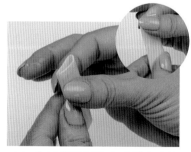

7 先以噴霧瓶將水噴灑在索拉
紙上後對折，為紙形 a1。
（註：索拉紙在操作過程中要
保持溼潤才不會破掉。）

8 找出紙形 a1 的對折點。

9 承步驟 8，沿著對折點往
上斜剪成圓弧狀。

10 承步驟 9，沿著邊緣剪成心形。

11 將索拉紙攤開，即完成葉子 a1。

12 重複步驟 7-11，共完成 4 片葉子，為葉子 a1～a4。

13 將尺放在索拉紙上，並用指甲在 3 公分處做一記號。

14 以剪刀剪下索拉紙。

15 用指腹將索拉紙搓捲。（註：此時為順著紙紋捲。）

16 承步驟 15，持續將索拉紙搓至尾端。

17 如圖，葉脈完成。

18 將 QQ 線壓在距離葉脈前端約 3 公分處，並向上拉緊，為 A 點。

19 承步驟 18，將 QQ 線向右下纏繞。

20 重複步驟 18-19，共纏繞 2 次後用左手按壓固定。

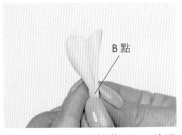

21 先找出距離葉子 a1 前端約 2.5 公分處，再用指尖收摺，為 B 點。

22 將葉子 a1 放在葉脈後面。
（註：A 點和 B 點須重疊。）

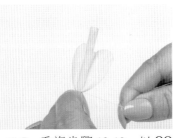

23 重複步驟 18-19，以 QQ
線固定葉子 a1 和葉脈。

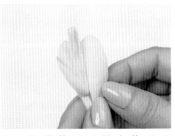

24 將葉子 a2 放在葉子 a1
的側邊。

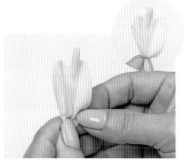

25 用指尖收摺葉子 a2。（註：
須在 B 點處收摺。）

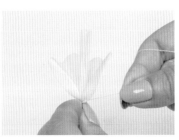

26 重複步驟 18-19，以 QQ
線固定葉子 a2。

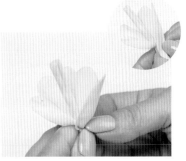

27 重複步驟 24-25，加入葉
子 a3。

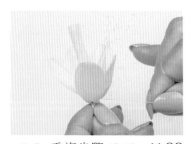

28 重複步驟 18-19，以 QQ
線固定葉子 a3。

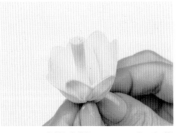

29 重複步驟 24-25，加入葉
子 a4。

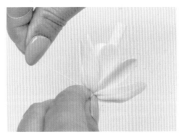

30 重複步驟 18-19，以 QQ
線固定葉子 a4。

31 用右手將 QQ 線向上繞
一個圓圈。

32 承步驟 31，用左手固定
圓圈的尾端。

33 將圓圈套入葉子中。

34 　將套在右手的圓圈收緊
至記號處。

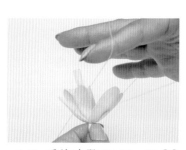

35 　重複步驟 31-34，以 QQ
線打結。（註：打 2 個結
以加強固定。）

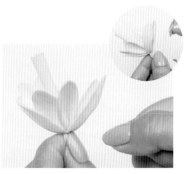

36 　將 QQ 線扯斷。

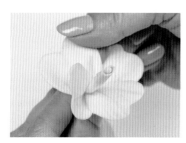

37 　將幸運草的葉子向外扳
開。

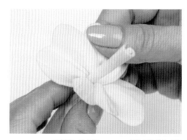

38 　重複步驟 37，持續將葉
子扳成平面。

39 　以小剪刀將葉脈剪短。

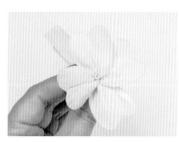

40 　如圖，幸運草完成。

41 　最後，以小剪刀將幸運
草尾端過長的葉脈剪斷
即可。

42 　如圖，葉脈剪裁完成。

12

野玫瑰
Wild rose

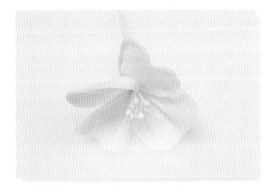

野玫瑰動態影片
QR code

步驟説明 *Step by step*

1 將尺放在索拉紙上，並用
指甲在 6 公分處做一記號。

2 以剪刀剪下索拉紙。

3 將索拉紙分成 2 等分。（註：
索拉紙紋為橫向，此處須逆紋
剪裁。）

4 以剪刀剪下索拉紙。

5 將索拉紙分成 2 等分，並以
剪刀剪下索拉紙。（註：索
拉紙紋為直向，此處須順紋剪
裁。）

6 如圖，索拉紙剪裁完成，
共須剪裁 4 張。

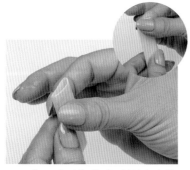

7 先以噴霧瓶將水噴灑在索拉
紙上後對折，為紙形 a1。
（註：索拉紙在操作過程中要
保持溼潤才不會破掉。）

8 找出紙形 a1 的對折點。

9 承步驟 8，沿著對折點往
上斜剪成圓弧狀。

10 承步驟 9，沿著邊緣剪成心形。

11 將索拉紙攤開，即完成花瓣 a1。

12 重複步驟 8-11，共完成 4 片花瓣，為花瓣 a1 ～ a4。

13 以花藝剪刀將鐵絲剪成 1/2。

14 以小剪刀夾住 1/2 鐵絲。

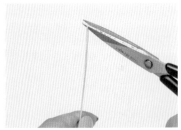

15 用手將兩端鐵絲向下拉，使鐵絲折成 U 型，放旁備用。

16 取 4 根花蕊，並找出中心點。

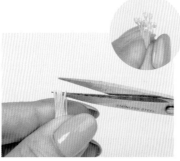

17 以小剪刀為輔助，將花蕊對折。

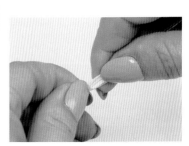

18 將 U 型鐵絲放在花蕊的根部。

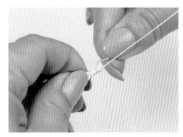

19 以鐵絲由上往下纏繞花蕊的根部。

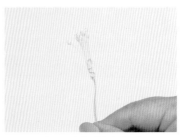

20 如圖，扭轉法完成。

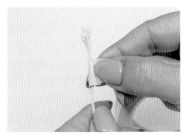

21 以花藝膠帶包覆根部。

22 以花藝膠帶由上往下纏繞鐵絲。

23 將花藝膠帶纏繞至鐵絲尾端後，用手直接撕掉，即完成花蕊。

24 將花瓣a1放在花蕊後面。（註：花蕊擺放的位置，以花瓣收摺後不看到花藝膠帶為主。）

25 用手收摺花瓣a1。（註：索拉紙在操作過程中要保持溼潤才不會破掉。）

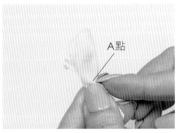

A點

26 找出纏繞QQ線的位置，為A點。

27 將QQ線壓在A點上。

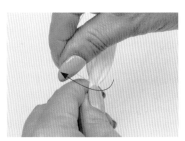

28 將QQ線向上拉緊。

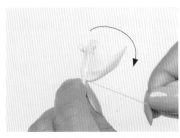

29 承步驟28，將QQ線向右下纏繞。

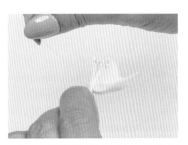

30 重複步驟28-29，共纏繞3次後用左手按壓固定。

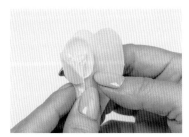

31 將花瓣a2放在花瓣a1的側邊。

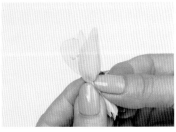

32 用指尖收摺花瓣a2。（註：須在A點處收摺。）

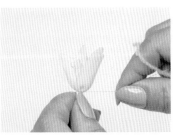

33 重複步驟28-29，以QQ線固定花瓣a2。

34 重複步驟 31-32，加入花瓣 a3。

35 重複步驟 28-29，以 QQ 線固定花瓣 a3。

36 重複步驟 31-32，加入花瓣 a4。

37 重複步驟 28-29，以 QQ 線固定花瓣 a4。

38 用右手將 QQ 線向上繞一個圓圈，並用左手固定圓圈的尾端。

39 將圓圈套入花瓣中。

40 將套在右手的圓圈收緊至記號處。

41 重複步驟 38-40，以 QQ 線打結。（註：打 2 個結以加強固定。）

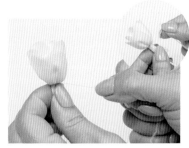

42 將 QQ 線扯斷。

43 以小剪刀將野玫瑰尾端過長的花莖剪斷。（註：鐵絲可先不剪斷，因若要製作插入式的作品時，可直接插入，不須製作花莖。）

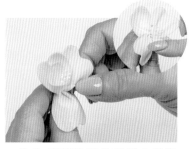

44 將野玫瑰的花瓣向外扳開成平面。

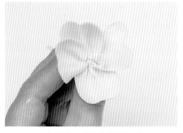

45 如圖，野玫瑰完成。

13
—

迷你太陽花
Small sunflower

迷你太陽花動態影片 QR code

步驟説明 *Step by step*

1 將尺放在索拉紙上，並用指甲在6公分處做一記號。

2 以剪刀剪下索拉紙。

3 將索拉紙分成2等分。（註：索拉紙紋為橫向，此處須逆紋剪裁。）

4 以剪刀剪下索拉紙。

5 將索拉紙分成2等分，並以剪刀剪下索拉紙。（註：索拉紙紋為直向，此處須順紋剪裁。）

6 如圖，索拉紙剪裁完成，共須剪裁24張。

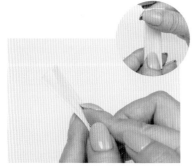

7 先以噴霧瓶將水噴灑在索拉紙上後對折。（註：索拉紙在操作過程中要保持溼潤才不會破掉。）

8 以剪刀將邊緣修齊。

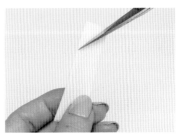

9 找出索拉紙的對折點。

71

10 承步驟 9，沿著對折點往下斜剪。

11 將索拉紙攤開，即完成紙形 a1。

12 重複步驟 7-11，共完成 24 張紙形，為紙形 a1 ～ a24。

13 將紙形 a1 的左側往對折點摺。

14 將紙形 a1 的右側往對折點摺。

15 如圖，花瓣 a1 完成。

16 重複步驟 13-14，完成花瓣 a1 ～ a24。

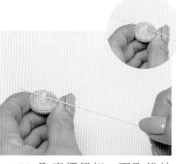

17 取麻繩鈕扣，再取鐵絲穿入鈕扣孔。

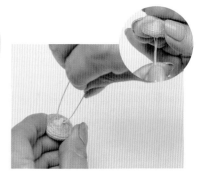

18 將鐵絲彎折成 1/2。

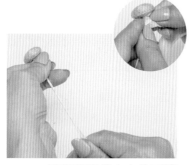

19 以花藝膠帶由上往下纏繞至鐵絲尾端後，用手直接撕掉，即完成花蕊。

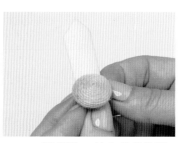

20 將花瓣 a1 放在花蕊後面。（註：花瓣擺放的位置，決定花面的大小。）

21 將 QQ 線壓在花瓣尾端。

22 將 QQ 線向上拉緊。

23 承步驟 22，將 QQ 線向右下纏繞。

24 重複步驟 22-23，共纏繞 2 次後用左手按壓固定。

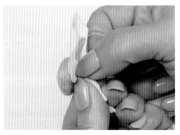

25 取花瓣 a2 放在花瓣 a1 側邊。

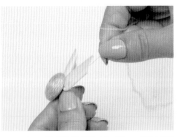

26 重複步驟 22-23，以 QQ 線固定花瓣 a2。

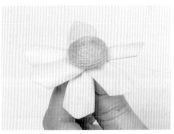

27 重複步驟 22-23，依序加入花瓣 a3 ～ a6。

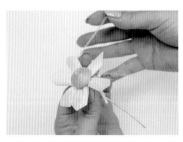

28 用右手將 QQ 線向上繞一個圓圈，並用左手固定圓圈的尾端。

29 將圓圈套入花瓣中。

30 將套在右手的圓圈收緊至記號處。（註：因還要加入花瓣，所以不建議扯斷 QQ 線，花瓣較不易鬆脫。）

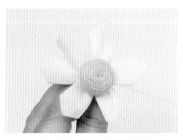

31 如圖，第一層花瓣完成。

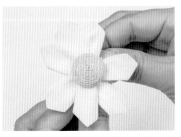

32 取花瓣 a7，放在兩片花瓣的中間，以填補空洞。

33 重複步驟 22-23，以 QQ 線固定花瓣 a7。

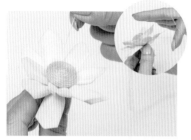

34 重複步驟 32-33，依序加入花瓣 a8 ～ a12。

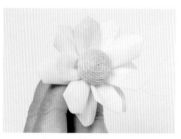

35 如圖，第二層花瓣完成。

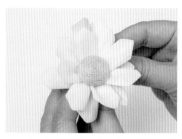

36 取花瓣 a13，放在兩片花瓣的中間，以填補空洞。

37 重複步驟 22-23，以 QQ 線固定花瓣 a13。

38 重複步驟 36-37，依序加入花瓣 a14 ～ a18。

39 如圖，第三層花瓣完成。

40 重複步驟 28-30，打第 2 個結以加強固定花瓣。

41 將 QQ 線扯斷。

42 最後，以小剪刀將迷你太陽花尾端過長的花莖剪斷即可。（註：鐵絲可先不剪斷，因若要製作插入式的作品時，可直接插入。）

43 如圖，迷你太陽花完成。

小提醒

在製作迷你太陽花時，要選擇表面無破損的索拉紙。

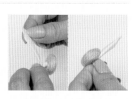

花瓣須與鈕扣尾端貼合呈 90 度。

14

葉子 I
Leaf I

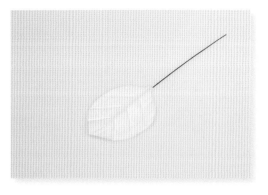

葉子 I 動態影片
QR code

步驟説明 *Step by step*

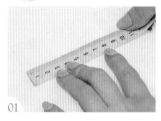
01

02

03

04

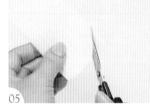
05

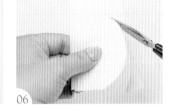
06

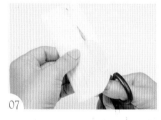
07

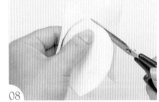
08

09

01 將尺放在索拉紙上，並用指甲在 10
公分處做一記號。

02 以剪刀剪下索拉紙。

03 先以噴霧瓶將水噴灑在索拉紙上後
對折。（註：索拉紙在操作過程中要保
持溼潤才不會破掉。）

04 找出索拉紙的中心點。

05 以小剪刀剪出圓弧形。

06 承步驟 5，持續剪到對側中心點。

07 承步驟 6，順勢平剪一條短直線。

08 重複步驟 5-6，剪另一側的圓弧形。

09 承步驟 8，順勢平剪一條短直線。

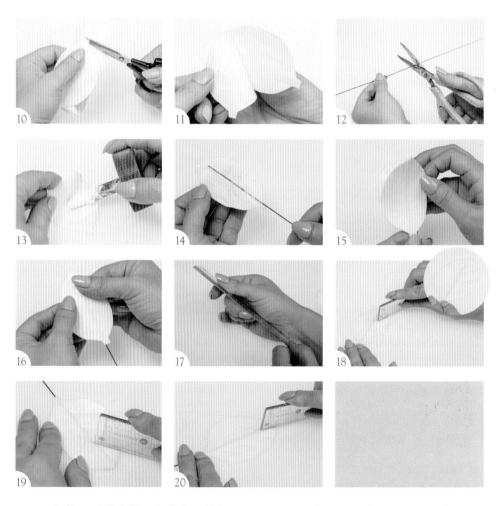

10　以小剪刀平剪步驟 7 和步驟 8 的短
　　直線尾端。

11　如圖，兩片葉子完成。

12　以花藝剪刀將鐵絲剪成 1/2。

13　以白膠塗抹葉子。

14　將鐵絲放到白膠上方。

15　將兩片葉子黏合。

16　用手按壓兩片葉子，以加強黏合。

17　取尺，找出較細的邊。

18　以尺在葉子上壓出葉脈的紋路。

19　重複步驟 18，將另一側的葉脈壓製
　　完成。

20　最後，在葉尖上按壓紋路即可。

葉子 II
Leaf II

葉子 II 動態影片
QR code

步驟説明 *Step by step*

01

02

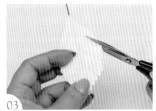
03

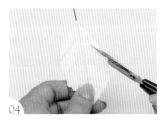
04

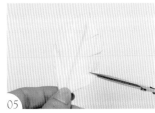
05

06

01　取已製作好的葉子 I。

02　以花邊剪刀沿著葉子 I 邊緣剪出花紋。

03　以小剪刀將葉子 I 的葉脈剪開。

04　重複步驟 3，葉脈剪製完成。

05　以小剪刀在葉子邊緣剪一小角。

06　最後，重複步驟 5，將邊緣小角剪
　　製完成即可。

葉子 III
Leaf III

葉子 III 動態影片
QR code

步驟説明 *Step by step*

01

02

01　將尺放在索拉紙上，並用指甲
　　在 2 公分處做一記號。

02　以剪刀剪下索拉紙。

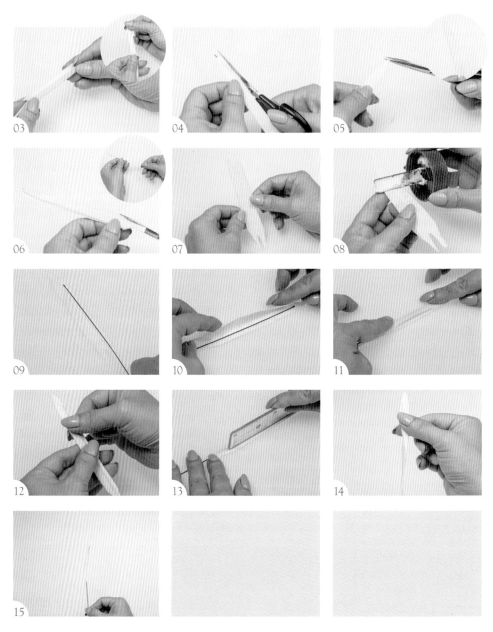

03 先以噴霧瓶將水噴灑在索拉紙上後對折。（註：索拉紙在操作過程中要保持溼潤才不會破掉。）

04 以小剪刀斜剪索拉紙兩端，剪成尖形。

05 承步驟 4，以小剪刀平剪尖形的尖端。

06 重複步驟 4-5，將索拉紙另一端剪製完成。

07 將索拉紙攤開。

08 以白膠塗抹索拉紙。

09 將 1/2 鐵絲放到白膠上方。

10 將索拉紙對折。

11 承步驟 10，將索拉紙對齊後黏合。

12 用手按壓對折後的索拉紙，以加強黏合。

13 以尺在葉子上壓出葉脈的紋路。

14 將葉子彎成帶有曲線的狀態。

15 如圖，葉子 III 完成。

CHAPTER
02
SOLA FLOWER

索拉花應用法

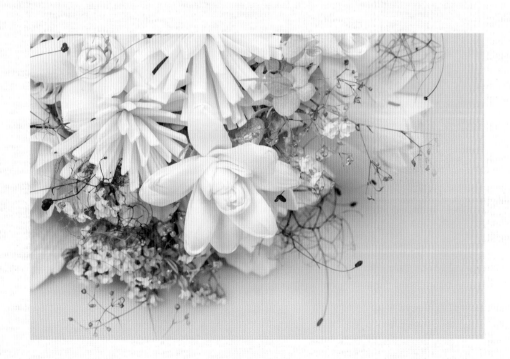

01

花朵加工方法

步驟說明 *Step by step*

1 取金剛石粉。

2 將金剛石粉上下搖均勻。

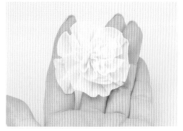

3 取要噴灑金剛石粉的索拉花。

4 將金剛石粉噴灑於索拉花上。

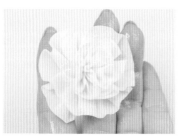

5 如圖，金剛石粉噴灑完成。

6 重複步驟 3-4，噴灑金剛石粉於索拉花上。

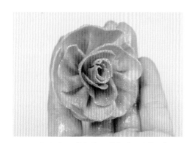

7 如圖，金剛石粉噴灑完成。

8 重複步驟 3-4，噴灑金剛石粉於索拉花上。

9 如圖，金剛石粉噴灑完成。

02

花莖製作方法

如果要幫索拉花增加花莖，可使用鐵絲、細竹棒、棉繩等資材製作索拉花的花莖。但要注意到的是，因為索拉花是使用索拉紙製作，所以若不要讓索拉紙染色，要使用鐵絲等不會吸引水分的資材製作花莖；但若要刻意讓索拉紙染色，則可使用棉、細竹棒等會吸引水分的資材製作花莖。

鐵絲
Iron Wire

步驟說明 Step by step

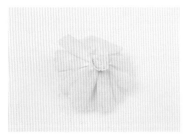

1　取要加入花莖的索拉花。

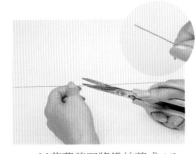

2　以花藝剪刀將鐵絲剪成 1/2。

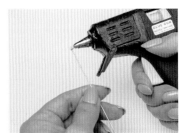

3　在鐵絲前端塗抹熱熔膠。

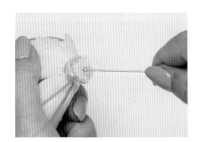

4　將鐵絲放在索拉花莖側邊。

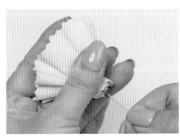

5　承步驟 4，將鐵絲插入索拉花莖內。

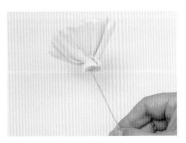

6　如圖，鐵絲花莖完成。

細竹棒
Sticks

 步驟說明 *Step by step*

1　將索拉紙捲到細竹棒中，作為花心。

2　如圖，花心完成。

3　將索拉紙向內收摺。

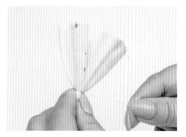

4　完成收摺後，以 QQ 線纏繞固定。（註：纏繞固定請參考索拉花的固定方法 P.17。）

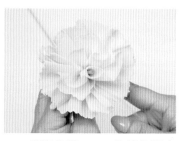

5　重複步驟 3-4，持續收摺索拉紙。

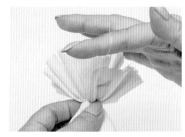

6　以 QQ 線打 2 次結固定。（註：打結請參考索拉花的固定方法 P.18。）

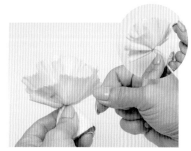

7　將 QQ 線扯斷，即完成索拉花。

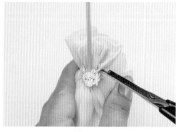

8　最後，以小剪刀將索拉花尾端過長的花莖剪斷即可。（註：細竹棒不須剪斷。）

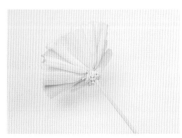

9　如圖，細竹棒花莖完成。

棉繩
Cotton Cord

1　以棉繩作為花心,將花瓣放在棉繩後面。

2　以 QQ 線纏繞固定。(註:纏繞固定請參考索拉花的固定方法 P.17。)

3　重複步驟 1-2,加入第二片花瓣。

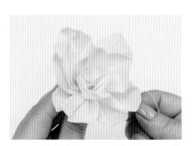

4　重複步驟 1-2,依序加入花瓣。

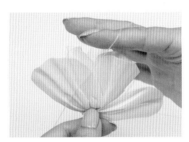

5　以 QQ 線打 2 次結固定。(註:打結請參考索拉花的固定方法 P.18。)

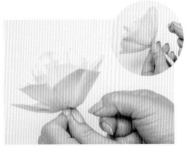

6　將 QQ 線扯斷,即完成索拉花。

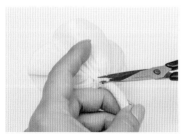

7　最後,以小剪刀將索拉花尾端過長的花莖剪斷即可。(註:棉繩不須剪斷。)

8　如圖,棉繩花莖完成。

緞帶
Ribbon

1　以小剪刀夾住鐵絲中間。

2　用手將鐵絲兩端往下拉，使鐵絲形成 U 型，放旁備用。

3　取 4 根花蕊 A，並找出中心點。

4　以小剪刀為輔助，將花蕊對折。

5　將 4 根花蕊 B，加入花蕊 A 中。

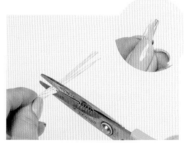

6　以花藝剪刀剪斷過長的花蕊根部。

7　將 U 型鐵絲放在花蕊根部。

8　以鐵絲由上往下纏繞花蕊根部。

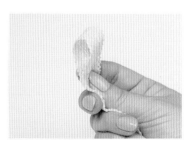

9　將緞帶對折。

10　將花蕊放在緞帶後面。

11　重複步驟 8，任取一根鐵絲纏繞緞帶。

12　如圖，緞帶纏繞完成。

13　將索拉紙放到花蕊後面。

14　將索拉紙向內收摺。

15　完成索拉紙收摺後，以 QQ 線纏繞固定。（註：纏繞固定請參考索拉花的固定方法 P.17。）

16　重複步驟 13-15，持續收摺索拉紙。

17　以 QQ 線打 2 次結固定。（註：打結請參考索拉花的固定方法 P.18。）

18　將 QQ 線扯斷，即完成索拉花。

19　以小剪刀將索拉花尾端過長的花莖剪斷。

20　最後，以花藝剪刀將鐵絲剪斷即可。

21　如圖，緞帶花莖完成。

索拉花染色方法

因為索拉紙本身是白色的，所以在製作索拉花時，如果要染色，有用塗的、噴的和吸水式等方法可以使用。

塗式
Painted

✿ 步驟說明 *Step by step*

1 取水性顏料和沾水筆。（註：也可用水彩筆。）

2 以沾水筆沾桃紅色顏料。

3 將桃紅色顏料塗抹在索拉花上。

4 重複步驟3，將桃紅色顏料均勻塗抹在索拉花的正面。

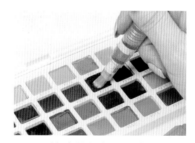

5 重複步驟3，將桃紅色顏料均勻塗抹在索拉花背面。

6 最後，將索拉花放乾即可。

吸水式
Absorption

步驟說明 *Step by step*

1　準備擴香竹基劑、油性顏料、擴香瓶。

2　先將擴香竹基劑倒入擴香瓶中，再取藍色油性顏料。

3　將藍色油性顏料滴入擴香瓶中。（註：視個人所須顏色的濃度決定滴入的量。）

4　用指腹壓住瓶口後，搖動擴香瓶使擴香竹基劑和藍色油性顏料混合均勻。

5　將擴香瓶的塑膠蓋蓋上。

6　將擴香瓶的白色蓋子轉入瓶口。

7　蓋上最外層的蓋子。

8　最後，將索拉花插入擴香瓶即可。

9　放置幾天後，索拉花會自然變色。（註：圖為範例圖。）

噴式

Spray

步驟説明 *Step by step*

1　取 75 度酒精、紅色水性顏料、藍色水性顏料。

2　將紅色水性顏料滴入酒精內。

3　蓋入瓶蓋後，將顏料和酒精搖晃均勻。

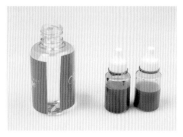

4　將索拉紙放入溶液中，測試目前顏色。

5　重複步驟 2-4，調整到需要的深度。

6　如圖，紅色水性顏料調整完成。

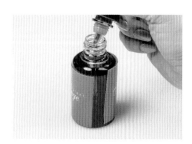

7　將藍色水性顏料滴入酒精內。

8　蓋入瓶蓋後，將顏料和酒精搖晃均勻。

9　將索拉紙放入溶液中，測試目前顏色。

10　如圖，藍色水性顏料添加完成，為紫色。

11　在要噴灑顏料的索拉花下方墊一張衛生紙。

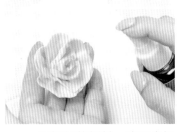

12　取調好的顏料，噴灑索拉花正面。

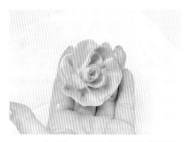

13　如圖，索拉花正面噴灑完成。

14　重複步驟 12，噴灑索拉花背面。

15　最後，重複步驟 12-14，噴灑至需要的顏色即可。

綠色示範　　　　**橘色示範**

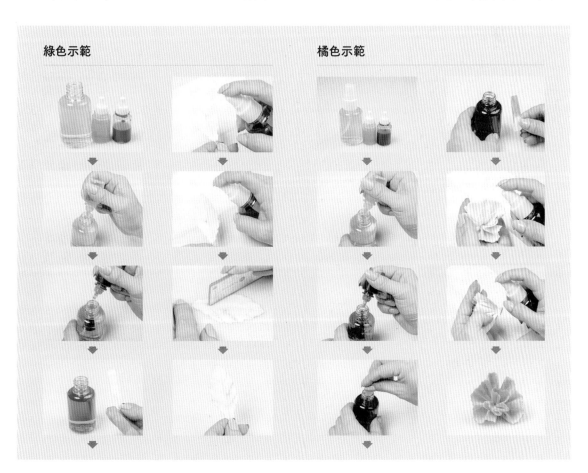

04

製作擴香瓶作品

步驟說明 *Step by step*

1　準備擴香竹基劑、擴香瓶、精油。

2　將漏斗放入擴香瓶口中。

3　將擴香竹基劑倒入擴香瓶中。

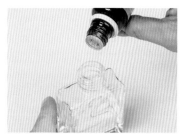

4　將精油滴入擴香瓶中。（註：依個人喜好決定滴的數量，若覺得味道太濃，可加入擴香竹基劑調整味道。）

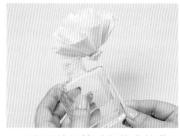

5　取要放入擴香瓶的索拉花，並稍微量一下花莖的長度。（註：須取棉、麻等可以吸引水的資材。）

6　以花藝剪刀剪斷多餘的細竹棒。

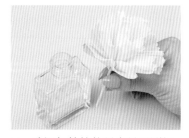

7　確認細竹棒的長度是否剛好，沒有過長。（註：若長度過短，可以再倒入擴香竹基劑增加接觸面積。）

8　最後，將索拉花插入擴香瓶中即可。

小提醒

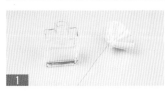

1

2

① 鐵絲無法吸引水分，所以無法有擴香的效果。

② 緞帶、棉繩等資材，都可以吸引水分。

90

05

蝶古巴特製作法

1 取蝶古巴特專用紙或餐巾紙。

2 以剪刀剪下要使用的圖。

3 如圖,剪下葉子。

4 撕下餐巾紙。

5 在索拉紙上塗抹蝶古巴特專用膠。

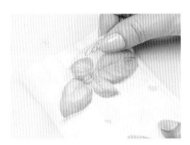

6 將葉子貼在已塗抹蝶古巴特專用膠的索拉紙上。

7 承步驟6,按壓葉子以加強與索拉紙的黏合。

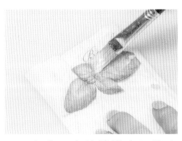

8 在葉子上塗抹蝶古巴特專用膠。

9 如圖,蝶古巴特專用膠塗抹完成。

10　將葉子稍微放乾。

11　以剪刀剪下葉子和索拉紙。
（註：先大範圍的剪下，再沿著輪廓修剪，會較好操作。）

12　以小剪刀沿著葉子的輪廓，連同索拉紙一起剪下。

13　如圖，葉子剪裁完成。

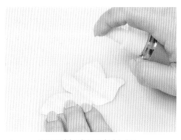

14　以酒精噴灑索拉紙。

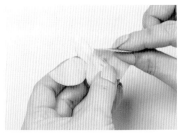

15　用手稍微彎折葉子。

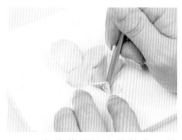

16　先將葉子放在軟墊上，並以平筆尾端壓出葉子的立體感。

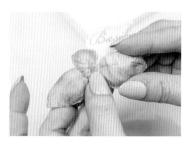

17　如圖，葉子製作完成。

18　以熱熔膠槍塗抹細竹棒前端。

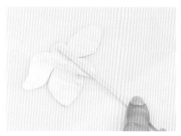

19　承步驟 18，將細竹棒黏貼在索拉紙後面。

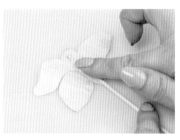

20　最後，用手按壓細竹棒加強與索拉紙的黏合即可。

06

蝶古巴特 +
UV膠製作法

1 取已製作好的蝶古巴特。

2 將UV膠擠在小盤子上。(註：此處使用硬質UV膠。)

3 以水彩筆沾取UV膠。

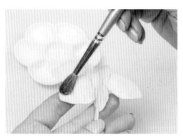

4 在蝶古巴特的背面上均勻塗抹UV膠。

5 將蝶古巴特放入UV燈內，照燈固化。(註：秒數視機器而定，以手摸不沾黏膠為主。)

6 在蝶古巴特的正面上均勻塗抹UV膠。

7 最後，將蝶古巴特放入UV燈內，照燈固化即可。

8 如圖，固化完成，可用來保護作品，較不易損壞。

07

製作布花材料及
人造花蕊作品

步驟說明 *Step by step*

1 準備布花材料、花蕊。

2 先將尺放在索拉紙上,再用指甲在 **20** 公分處做一記號。

3 以剪刀剪下索拉紙。

4 將索拉紙分成 **2** 等分。(註:索拉紙紋為橫向,此處須逆紋剪裁。)

5 以剪刀剪下索拉紙。

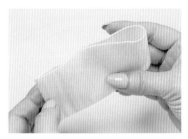

6 先以噴霧瓶將水噴灑在索拉紙上後對折。(註:索拉紙在操作過程中要保持溼潤才不會破掉。)

7 承步驟 **6**,再對折。

8 以剪刀將索拉紙前端剪一圓弧狀。

9 將索拉紙攤開,即完成花瓣 a1。

10　重複步驟 6-8，完成兩片花瓣，為花瓣 a1 ～ a2。

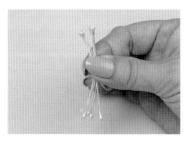

11　取 6 根花蕊，並找出中心點。

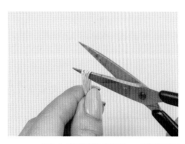

12　以小剪刀為輔助，將花蕊對折。

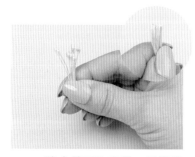

13　將小剪刀取出後，用指腹捏住花蕊的根部。

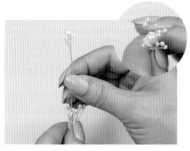

14　將大花蕊加入花蕊中間。

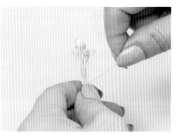

15　以 QQ 線固定花蕊。（註：QQ 線固定請參考索拉花的固定方法 P.17。）

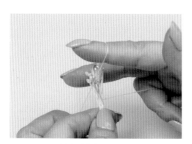

16　以 QQ 線打結固定。（註：打結請參考索拉花的固定方法 P.18。）

17　如圖，花蕊製作完成，QQ 線不須扯斷。

18　以剪刀剪下約 1/3 的花瓣 a1，剩下的索拉紙放旁備用。

19　承步驟 18，將花瓣向內收摺，為花心。

20　以 QQ 線纏繞 2 圈，以固定花心。

21　以剪刀將白色花片分成 2 瓣和 3 瓣。

22　將 2 瓣白色花片的凹面朝上。

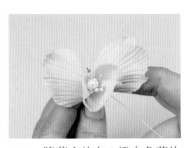

23　將花心放在 2 瓣白色花片上面。

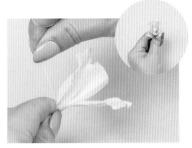

24　以 QQ 線纏繞 2 圈，以固定白色花片。

25　取 2/3 的花瓣 a1。

26　承步驟 25，將花瓣 a1 置於花心後方，並向內收摺。

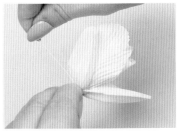

27　以 QQ 線纏繞 2 圈，以固定花瓣 a1。

28　將 3 瓣的透明花片收摺在花瓣 a1 後方，以 QQ 線纏繞 2 圈後固定。

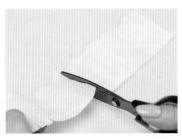

29　以剪刀剪下約 1/2 的花瓣 a2，剩下的索拉紙放旁備用。

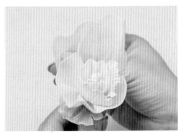

30　將花瓣 a2 收摺在透明花片後方。

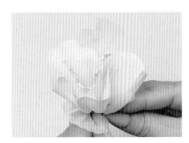

31　將 2 瓣透明花片收摺在花瓣 a2 後方。

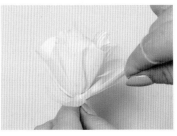

32　以 QQ 線纏繞 2 圈，以固定花瓣及花片。

33　以剪刀將淺紫透明花片分成 2 瓣和 3 瓣。

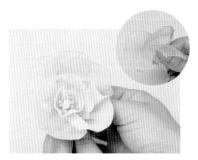

34 將 3 瓣淺紫透明花片收摺在花瓣 a1 後方。

35 以 QQ 線纏繞 2 圈，以固定淺紫透明花片。

36 將 3 瓣白色花片放在淺紫透明花片後方。

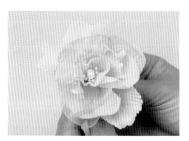

37 將花瓣 a2 放在白色花片後方。

38 以小剪刀修剪白色花片成圓弧形。

39 將 2 瓣淺紫透明花片收摺在白色花片後方後，以 QQ 線纏繞固定。

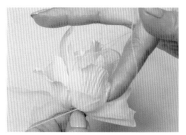

40 以 QQ 線打結固定。（註：打結請參考索拉花的固定方法 P.18。）

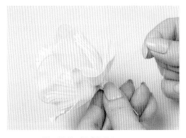

41 將 QQ 線扯斷。

42 如圖，布花完成。

43 以花藝剪刀將布花尾端過長的花莖剪斷即可。

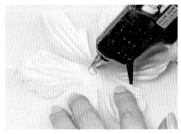

44 在白色布片中心點上熱熔膠。

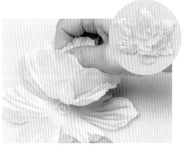

45 將布花花莖對準熱熔膠後黏合。

46　以熱熔膠塗抹花片接合
　　處。（註：因花片較輕，不
　　易挺立，所以須藉由熱熔膠
　　加強花瓣間的黏合。）

47　以鑷子為輔助，將花片收
　　摺進布花間空洞處。

48　以熱熔膠塗抹花片與索拉
　　紙接合處。

49　用手將花片與索拉紙黏合。

50　以熱熔膠塗抹花片接合
　　處。

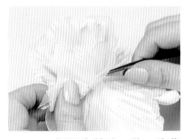

51　以鑷子為輔助，將 2 片花
　　片黏合。

52　承步驟 51，用手為輔助，
　　加強黏合。

53　重複步驟 46-52，依序將
　　花片間黏合，以減少布花
　　間的空洞。

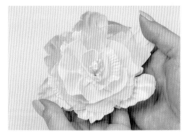

54　如圖，布花製作完成。

CHAPTER
03

SOLA FLOWER

索拉花作品製作法

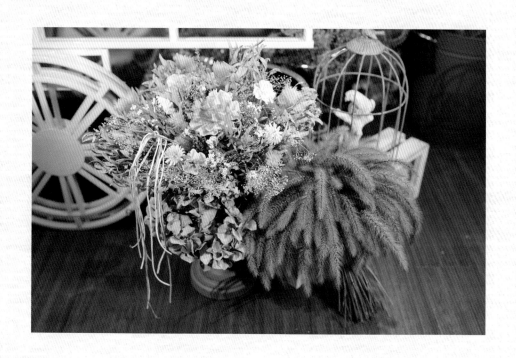

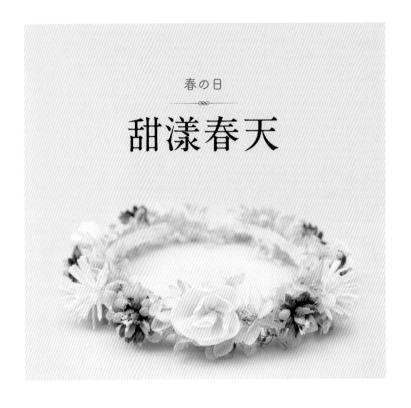

春の日

甜漾春天

❋ **工具材料** Tool & Material

① 小卷花 4 朵
② 蒲公英 4 朵
③ 仿真花 6 朵
④ 不凋繡球花 1/4 球
⑤ 28 號長鐵絲 3 根
⑥ 緞帶

❋ **步驟説明** Step by step

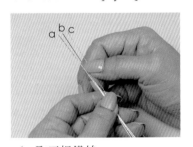

1 取三根鐵絲。

2 以尺測量距離頂端約 3 公分，並用指尖做記號。

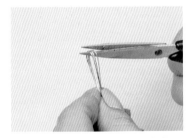

3 將小剪刀放置在記號處，並將鐵絲彎曲。

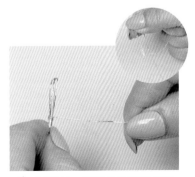

4 以鐵絲 a 纏繞其他兩根鐵絲。

5 如圖，鐵絲纏繞完成。

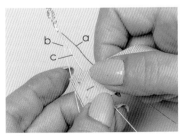

6 將鐵絲 a～c 分開，中間間隔約 0.8 公分。

7 將鐵絲 b 向下繞過鐵絲 c 和鐵絲 a。

8 承步驟 7，將鐵絲 b 向上繞過鐵絲 a 和鐵絲 c。

9 重複步驟 7-8，纏繞至約 50公分。（註：可用指甲稍微按壓做記號。）

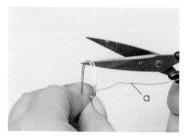

10 將小剪刀放在記號處後 3公分，並彎折鐵絲。

11 以鐵絲 a 纏繞其他兩根鐵絲。

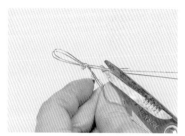

12 先將鐵絲預留約 1 公分，再以花藝剪刀剪去多餘鐵絲。

13 如圖，花圈底座完成。

14 以熱熔膠塗抹鐵絲纏繞處。

15 將緞帶黏貼在熱熔膠上。

16 重複步驟 14-15，依序將緞帶黏貼在鐵絲纏繞處。

17 承步驟 16，黏貼至鐵絲纏繞處尾端後，以小剪刀剪去多餘緞帶。

18 如圖，緞帶黏貼完成。

19 先取需要大小的繡球花，再以小剪刀剪下小朵繡球花。

20 先將花圈底座翻轉至未黏貼緞帶那面，再以熱熔膠塗抹鐵絲纏繞處。

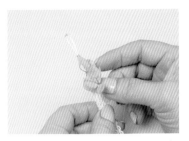

21 取小朵繡球花，黏貼在熱熔膠上。

22 重複步驟 19-21，將花圈底座貼滿小朵繡球花。

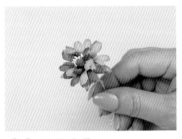

23 取仿真花。

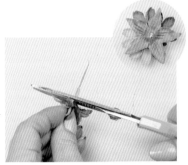

24 以花藝剪刀將仿真花過長花莖剪斷。

25 以尺找出花圈底座的 25 公分處，約中心點。

26 在花圈底座的中心點塗抹熱熔膠。

27 將小卷花黏貼在熱熔膠上。

28 在花圈底座右側尾端塗抹熱熔膠。

29 將小卷花黏貼在熱熔膠上。

30 重複步驟 28-29，將花圈底座左側尾端黏貼上小卷花。

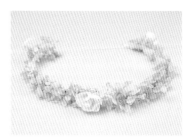

31 如圖，小卷花黏貼完成。

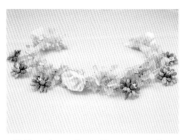

32 先取仿真花放置在花圈旁邊，找出欲黏貼的位置。

33 在花圈底座上塗抹熱熔膠。

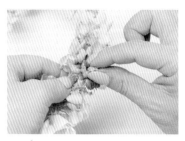

34 依序將仿真花黏貼在熱熔膠上。

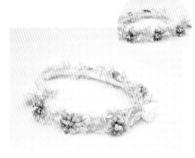

35 仿真花黏貼完成圖。

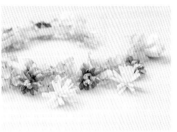

36 先取蒲公英放置在花圈旁邊，找出欲黏貼的位置。

37 在花圈底座上塗抹熱熔膠。

38 依序將蒲公英黏貼在熱熔膠上。

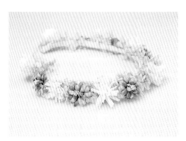

39 左側蒲公英黏貼完成圖。

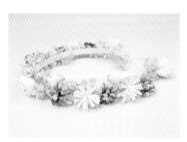

40 右側蒲公英黏貼完成圖。

41 最後，取小朵繡球花以熱熔膠槍塗抹並黏貼在花圈空隙處，調整整體的花圈造型即可。

42 如圖，花圈調整完成。

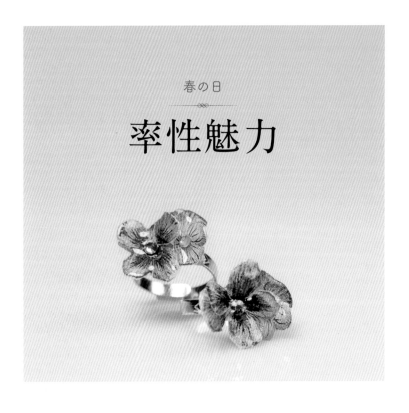

春の日

率性魅力

❋ **工具材料** Tool & Material

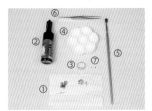

① 已貼蝶古巴特索拉紙
② 硬質 UV 膠
③ 戒指
④ 調色盤
⑤ 水彩筆
⑥ 鑷子
⑦ 水鑽

❋ **步驟說明** Step by step

1 取已黏貼蝶古巴特圖案的索拉紙。（註：蝶古巴特製作法可參考 P.91。）

2 以剪刀將所須圖形剪下。（註：大範圍剪裁，可使用大剪刀。）

3 承步驟 2，剪下 2 張貼有花朵的索拉紙。

4 以小剪刀沿著花朵邊緣剪裁。（註：小範圍剪裁，建議用小剪刀剪起來會較細緻。）

5 承步驟 4，紫色花完成。

6 重複步驟 3-4，藍色花剪裁完成。

 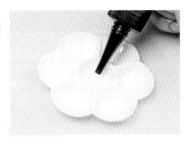

7 取紫色花，找較後面的花瓣，以小剪刀沿著花瓣邊緣剪約 1/2。（註：稍微剪裁花瓣，可再上 UV 膠時，運用膠的硬度增加立體感。）

8 將藍色花的花瓣沿著邊緣剪約 1/2。

9 將 UV 膠擠入調色盤。（註：可用其他小碟子取代。）

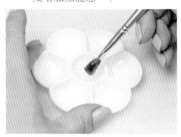

10 以水彩筆沾取 UV 膠。

11 將 UV 膠塗抹在戒指的底座上。

12 將紫色花瓣黏在 UV 膠上。（註：須預留空間黏貼藍色花。）

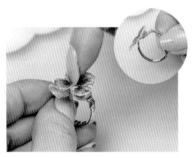 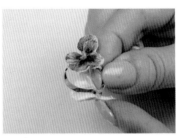

13 承步驟 12，用指尖稍微按壓固定。

14 在戒環上黏上黏土，以在照燈時固定。

15 將戒指放入 UV 燈內，照燈固化。

 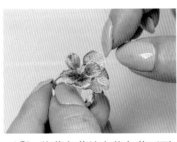

16 以鑷子將紫色花稍微往上翻。

17 將藍色花放在紫色花下面。

18 以水彩筆沾取 UV 膠，並塗抹在藍色花與紫色花的重疊處，使兩朵花部分黏合。

19 將戒指放入 UV 燈內，照
燈固化。

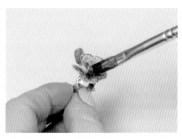

20 以水彩筆沾取 UV 膠，
均勻塗抹花朵正面。

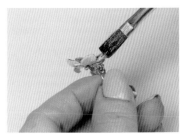

21 以水彩筆沾取 UV 膠，均
勻塗抹花朵側面。

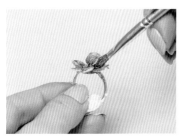

22 以水彩筆沾取 UV 膠，均
勻塗抹花朵背面。（註：
可輕將花瓣向上推，使花朵
呈現盛開貌。）

23 將戒指放入 UV 燈內，照
燈固化。（註：若照燈後，
表面仍黏黏的，可增加照燈
次數。）

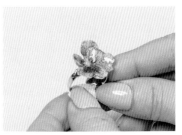

24 如圖，UV 膠固化完成。

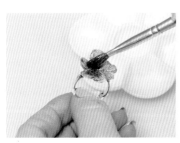

25 以水彩筆沾取 UV 膠，點
在紫色花花心上。

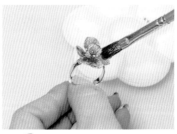

26 以水彩筆沾取 UV 膠，點
在藍色花花心上。

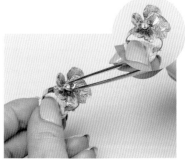

27 以鑷子夾取水鑽，並放在
紫色花的 UV 膠上。

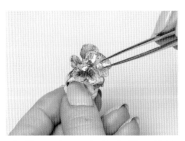

28 以鑷子夾取水鑽，並放在藍色花的 UV 膠上。

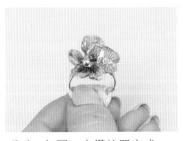

29 如圖，水鑽放置完成。

30 將戒指放入 UV 燈內，照燈固化。

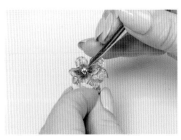

31 以鑷子輕推水鑽，確認水鑽與花朵是否完全黏合。

32 以小剪刀修剪花瓣，以調整花形。

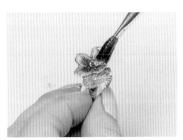

33 以水彩筆沾取 UV 膠塗抹在修剪處。

34 將戒指放入 UV 燈內，照燈固化。

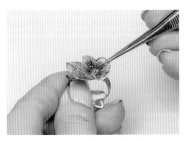

35 如圖，花形調整完成。

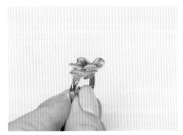

36 最後，確認花朵呈現盛開貌即可。

夏の日

夏日玩色

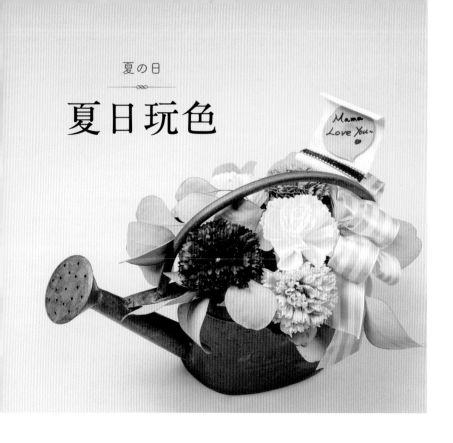

① 已加工康乃馨 2 朵
② 已加工淺紫肥皂花 1 朵
③ 已加工深色肥皂花 1 朵
④ 已加工紫色肥皂花 1 朵

⑤ 尤加利葉　　⑧ 海綿
⑥ 花插　　　　⑨ 乾燥水苔
⑦ 花器　　　　⑩ 緞帶裝飾

❋ 步驟說明 Step by step

1　以小剪刀修剪康乃馨過長花莖。

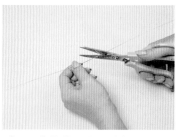

2　以花藝剪刀將鐵絲剪成 1/2。

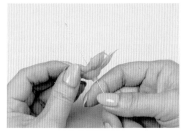

3　將鐵絲插入仿真花托中心。

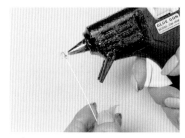

4　以熱熔膠槍塗抹鐵絲前端。

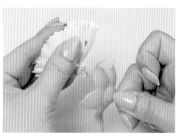

5　承步驟 4，將鐵絲穿刺進康乃馨花莖中。

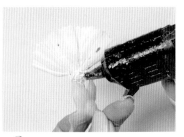

6　以熱熔膠槍塗抹康乃馨花莖。

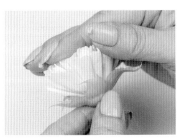

7 將康乃馨花莖與仿真花托黏合。

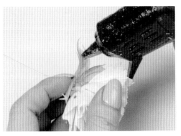

8 以熱熔膠槍塗抹仿真萼片。

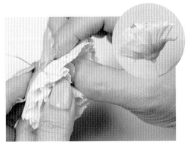

9 用手按壓仿真萼片與康乃馨花瓣以加強固定。

10 取花藝膠帶由花莖往下纏繞。

11 以熱熔膠槍塗抹仿真花莖。（註：因仿真花莖為塑膠製品，較不易纏繞花藝膠帶，可先塗抹熱熔膠再纏繞，較不易滑落。）

12 承步驟 11，持續纏繞花藝膠帶至鐵絲尾端。

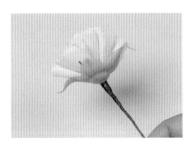

13 如圖，康乃馨加工完成。

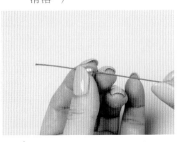

14 取鐵絲穿過珠子的孔洞。

15 承步驟 14，將珠子置於鐵絲中間。

16 將鐵絲向下彎折，即完成珠插。

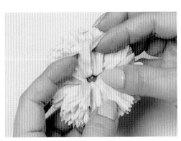

17 找出肥皂花中間的孔洞。

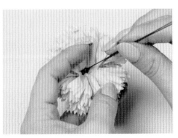

18 將珠插插入肥皂花中間的孔洞。

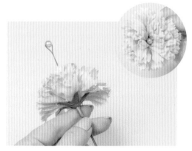

19 承步驟 18，將珠插順勢往下拉至底，以遮住孔洞。

20 以熱熔膠槍塗抹仿真花莖。

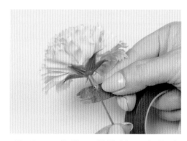

21 以花藝膠帶纏繞固定仿真花莖及珠插。

22 如圖，肥皂花加工完成。
（註：3 朵肥皂花都須加工。）

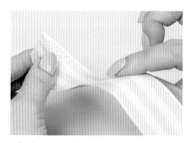

23 取緞帶。

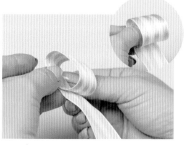

24 將緞帶環繞大拇指一圈後，用大拇指及食指固定，為法式蝴蝶結中心。
（註：緞帶的扭轉處都要固定於同一位置。）

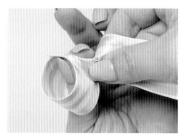

25 將緞帶在中心點做一扭轉。

26 扭轉完成後，用大拇指和食指固定。（註：扭轉主要是要將緞帶翻轉至正面。）

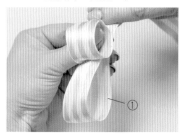

27 取緞帶繞圓圈①。

28 將圓圈①的尾端扭轉。

29 將扭轉處固定於中心點，並用食指固定。

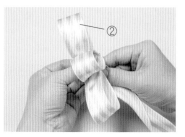

30 取緞帶繞圓圈②，並用食指固定。

31 將圓圈①和圓圈②用另一隻手的大拇指與食指確定是否大小一致。

32 將圓圈②的尾端扭轉。

33 將圓圈①和圓圈②扭轉處重疊在一起。

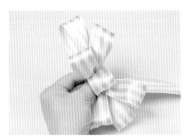

34 重複步驟 27-33，以一左一右的方式，依序將緞帶做出圓圈。

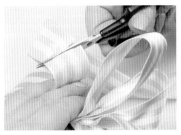

35 先預留一些緞帶，再以小剪刀剪下多餘的緞帶。

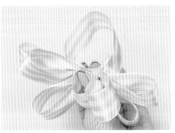

36 將預留的緞帶繞一大圈後，再固定於中心點。

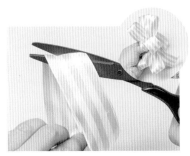

37 以剪刀將緞帶圈剪成兩段，即完成法式蝴蝶結基本型。

38 取另一條緞帶放置在法式蝴蝶結下面。

39 承步驟 38，確定緞帶長度後，以剪刀剪下多餘緞帶。

40 如圖，法式蝴蝶結完成。

41 取鐵絲，並將鐵絲穿過法式蝴蝶結中心的圓圈。

42 將鐵絲兩端向後彎折。

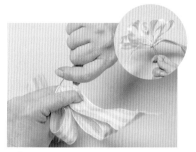

43 承步驟 42，將鐵絲扭轉以固定法式蝴蝶結。

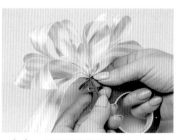

44 以花藝膠帶纏繞固定鐵絲。

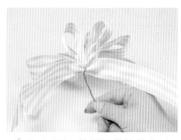

45 如圖，花藝膠帶纏繞完成。

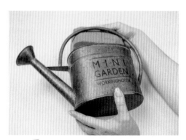

46 將海綿放入花器。（註：若海綿過大，則須以海綿刀切成適合的大小。）

47 將乾燥水苔均勻的鋪在海綿上方。

48 將尤加利葉插入海綿。

49 重複步驟 48，將尤加利葉依序插入海綿。

50 將法式蝴蝶結插入海綿右下方。

51 將康乃馨插入海綿。

52 將深紫肥皂花插入海綿左下方。

53 重複步驟 51-52，依序插入康乃馨和肥皂花。（註：插入位置可依個人喜好調整。）

54 最後，將花插插入海綿即可。

夏の日

沁夏印象

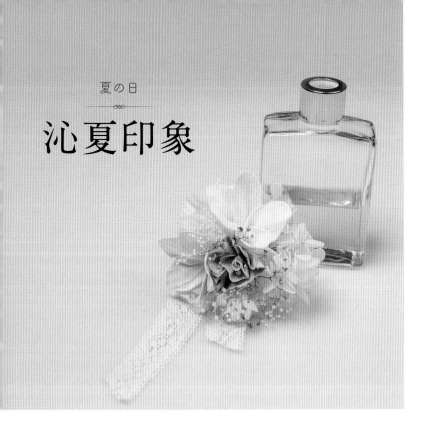

❉ **工具材料** *Tool & Material*

① 已加工小卷花 1 朵
② 雞蛋花 2 朵
③ 繡球花 些許
④ 白色木滿天星 些許
⑤ 金色木滿天星 些許
⑥ 蕾絲緞帶
⑦ 蕾絲花布
⑧ 鐵絲

❉ **步驟說明** *Step by step*

1 以花藝剪刀將鐵絲斜剪成 1/2。

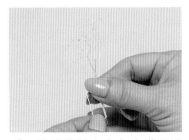

2 將鐵絲放在白色木滿天星花莖側邊。

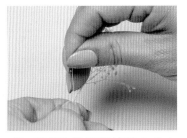

3 以 QQ 線將鐵絲和白色木滿天星前端纏繞固定。

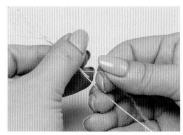

4 先拉緊 QQ 線，再用大拇指與食指為輔助，邊轉動花莖和鐵絲，邊將 QQ 線纏繞至尾端。

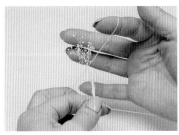

5 以 QQ 線打結固定鐵絲。
（註：打結請參考索拉花的固定方法 P.18。）

6 重複步驟 1-5，完成所有木滿天星的加工。

7 　將鐵絲放在繡球花花莖側邊。

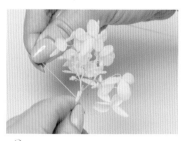

8 　以 QQ 線將鐵絲和繡球花前端纏繞固定。

9 　先拉緊 QQ 線，再用大拇指與食指為輔助，邊轉動花莖和鐵絲，邊將 QQ 線纏繞至尾端。

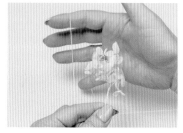

10 　以 QQ 線打結固定。

11 　重複步驟 7-10，完成所有繡球花的加工。

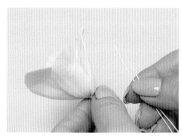

12 　取已彎折成 U 型的鐵絲和雞蛋花。

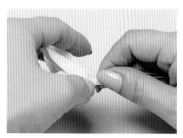

13 　將 U 型鐵絲放在雞蛋花花莖側邊。

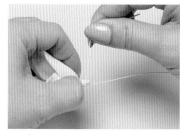

14 　任取一鐵絲纏繞花莖。

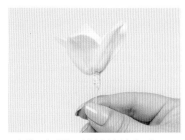

15 　如圖，鐵絲纏繞完成。

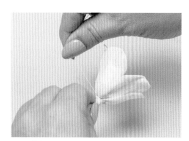

16 　以 QQ 線將鐵絲和雞蛋花花莖前端纏繞固定。

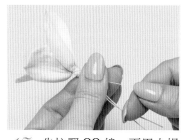

17 　先拉緊 QQ 線，再用大拇指與食指為輔助，邊轉動花莖和鐵絲，邊將 QQ 線纏繞至尾端。

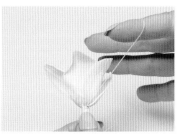

18 　以 QQ 線打結固定。

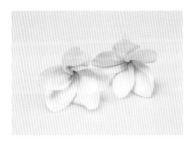

19 重複步驟 12-18，完成所有雞蛋花的加工。

20 將蕾絲緞帶對折，形成一圓圈。

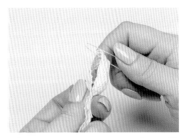

21 將 U 型鐵絲一端勾入蕾絲緞帶的圓圈中。

22 將 U 型鐵絲和蕾絲緞帶左右拉緊。

23 將鐵絲纏繞固定，即完成緞帶裝飾。

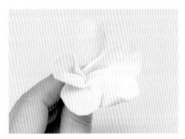

24 取雞蛋花為主體。

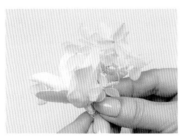

25 取繡球花放在雞蛋花側邊。

26 取金色木滿天星放在繡球花側邊。

27 取小卷花放在金色木滿天星側邊。（註：細竹棒花莖製作方法請參考花莖製作方法 P.82。）

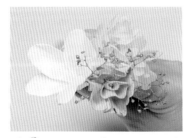

28 檢視目前花形，並填補空洞處。

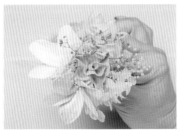

29 重複步驟 25-26，依序擺放花材。

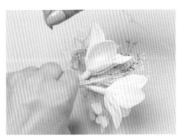

30 以 QQ 線纏繞固定所有花材。（註：QQ 線固定請參考索拉花的固定方法 P.17。）

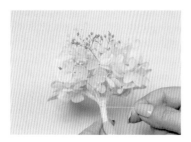

31 承步驟 30，纏繞至所有花材固定。

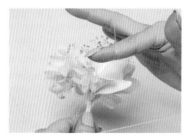

32 以 QQ 線打 2 次結，以加強固定花材。

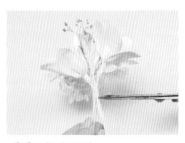

33 挑出鐵絲。

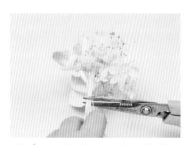

34 以花藝剪刀剪去鐵絲，以減輕重量。

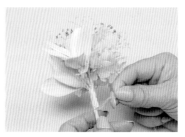

35 鐵絲剪裁完成後，取 QQ 線。

36 以 QQ 線纏繞固定鐵絲尾端。

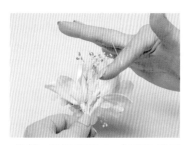

37 重複步驟 5，以 QQ 線打結固定。（註：打結請參考索拉花的固定方法 P.18。）

38 如圖，纏繞固定完成，即完成花束。

39 將花束穿入蕾絲花布中間的孔洞。

40 將蕾絲花布推到花束下方。

41 承步驟 40，推至花束下方，以增加整體層次感。

42 重複步驟 39-40，將第二塊蕾絲花布推到花束下方。

43 如圖，蕾絲花布推入完成。

44 取蕾絲緞帶，並將兩端鐵絲撐開。

45 承步驟 44，將鐵絲勾入花束下方。

46 承步驟 45，用雙手扭轉鐵絲，以固定蕾絲緞帶。

47 以花藝剪刀剪下多餘鐵絲。

48 重複步驟 36，固定鐵絲尾端。

49 重複步驟 5，打 2 次結，以加強固定整體花束。

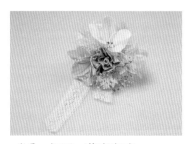

50 如圖，花束完成。

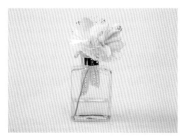

51 最後，將花束插入擴香瓶中即可。

小提醒

若要使花材緩慢變色，須用可吸引水的材質做為載體，若不想使花材變色，則可使用鐵絲纏繞花材即可。

鐵絲纏繞固定

QQ 線固定

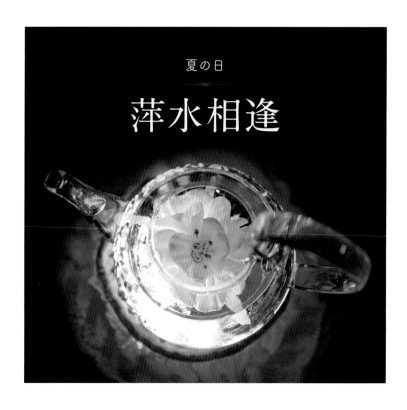

夏の日

萍水相逢

❁ **工具材料** Tool & Material

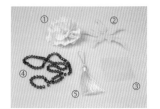

① 玫瑰 1 朵
② 綠色布片
③ PVC 透明塑膠片
④ 珠子
⑤ 流蘇
⑥ 茶壺
⑦ 阿葵亞花製作液

❁ **步驟説明** Step by step

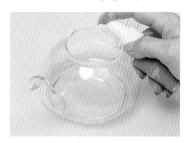

1 以酒精噴灑茶壺。

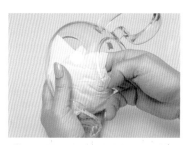

2 以衛生紙將茶壺擦拭乾淨。
（註：灰塵等殘留物會使索拉花發霉，所以須先清潔承裝阿葵亞花製作液的容器。）

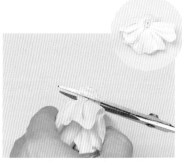

3 以剪刀修剪過長的玫瑰花莖。

4 在綠色布片中心塗抹熱熔膠。

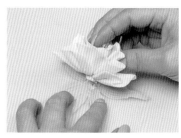

5 將玫瑰黏貼至熱熔膠上，作為花萼。

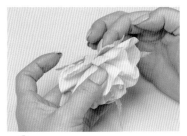

6 用指腹按壓綠色布片，以加強固定。（註：若熱熔膠溫度太高，可用鑷子按壓固定。）

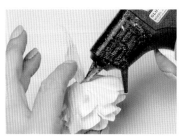

7 在綠色布片內側塗抹熱熔膠。

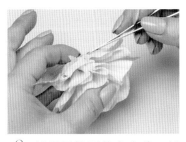

8 以鑷子按壓綠色布片，以加強固定。

9 花萼黏貼完成背面圖。

10 花萼黏貼完成正面圖。

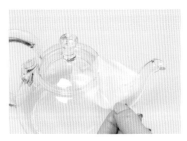

11 將 PVC 透明塑膠片放在壺蓋的氣孔上。

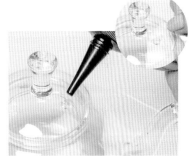

12 依照氣孔大小，將 UV 膠擠在 PVC 透明塑膠片上。

13 將 PVC 透明塑膠片放入 UV 燈內，照燈固化。

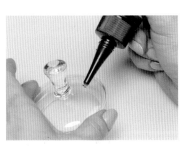

14 將 UV 膠塗抹在壺蓋的氣孔周圍。

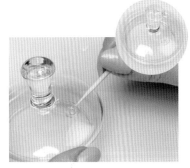

15 以牙籤為輔助，將 UV 膠均勻鋪在壺蓋的氣孔周圍。

16 以鑷子將已固化 UV 膠片從 PVC 透明塑膠片上挑起。

17 將 UV 膠片放在 UV 膠上。

18 用指腹壓 UV 膠片，以加強黏合。

19 將壺蓋放入 UV 燈內，照燈固化。

20 重複步驟 11-19，以 UV 膠將壺嘴密封住。（註：須將茶壺上所有的孔洞封住，以避免空氣中的物質使索拉花發霉。）

21 將珠子放入茶壺內。

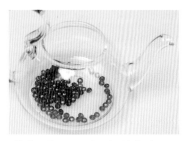

22 如圖，珠子擺放完成。

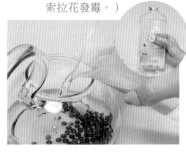

23 將阿葵亞花製作液倒入茶壺內。

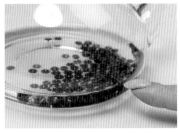

24 承步驟 23，約倒入 1 公分的高度。（註：因後續須放入玫瑰，先倒入些許的阿葵亞花製作液即可。）

25 將玫瑰放入茶壺中。

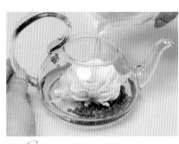

26 將阿葵亞花製作液倒入茶壺內。（註：可在玫瑰上淋上阿葵亞花製作液，以加強阿葵亞花製作液與玫瑰的融合。）

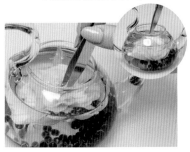

27 以鑷子為輔助，將玫瑰壓進阿葵亞花製作液中。

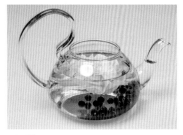

28 如圖，玫瑰放入茶壺中完成。

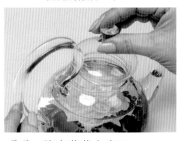

29 將壺蓋蓋上壺口。

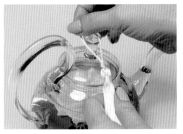

30 最後，將流蘇勾入壺鈕即可。

夏の日

微恬好感

❋ **工具材料** *Tool & Material*

① 重瓣孤挺花 1 朵
② 珠飾
③ 綠色緞帶
④ 蕾絲緞帶
⑤ 拖鞋

❋ **步驟說明** *Step by step*

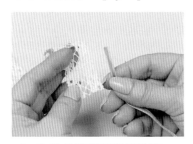

1 取綠色緞帶和蕾絲緞帶。

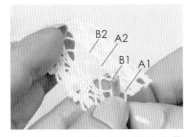

2 將綠色緞帶穿入蕾絲緞帶的洞 A1。

3 承步驟 2，拉出綠色緞帶。

4 將綠色緞帶穿入蕾絲緞帶的洞 B1。

5 承步驟 4，拉出綠色緞帶。

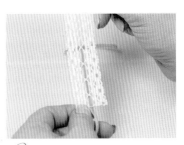

6 重複步驟 2-5，運用洞 A 和洞 B 的規律依序將綠色緞帶穿入蕾絲緞帶的孔洞中。

7 如圖,綠色緞帶穿入完成。

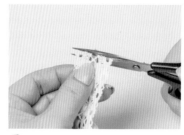

8 以小剪刀修剪過長綠色緞帶。

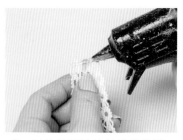

9 以熱熔膠槍塗抹緞帶前端。

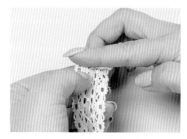

10 用指腹將緞帶前端向內摺。

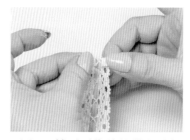

11 用雙手手指將緞帶前端按壓固定。

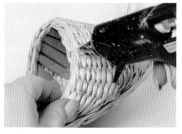

12 以熱熔膠槍塗抹拖鞋鞋面邊緣。

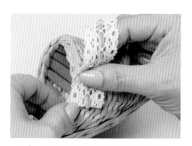

13 將緞帶黏貼在熱熔膠上。

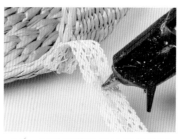

14 以熱熔膠槍塗抹緞帶後面。

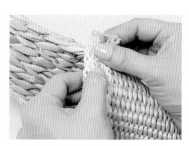

15 將緞帶與拖鞋鞋面黏合。

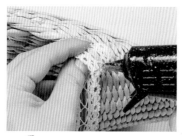

16 以熱熔膠槍塗抹緞帶尾端。

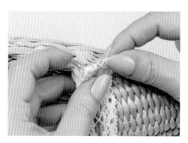

17 用指腹將緞帶尾端向內摺。

18 重複步驟 14-15,將緞帶與拖鞋黏合。

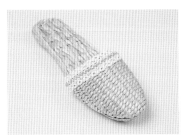

19 如圖，緞帶黏貼完成。

20 取珠飾，並用手將需要的珠子扭轉在一起。

21 以花藝剪刀剪下需要的珠飾。

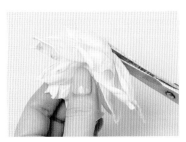

22 以剪刀修剪重瓣孤挺花過長花莖。

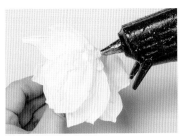

23 以熱熔膠槍塗抹重瓣孤挺花底部。

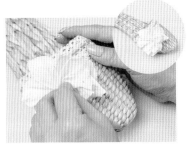

24 將重瓣孤挺花黏貼在拖鞋側邊。

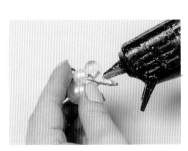

25 以熱熔膠槍塗抹珠飾尾端。

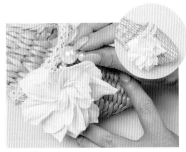

26 將珠飾黏貼在重瓣孤挺花側邊。

27 取蕾絲緞帶，並將前端向下摺一圓圈。

28 承步驟 27，將緞帶另一端向上反摺。

29 將緞帶形成的雙圈調整成需要的大小。

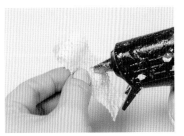

30 以熱熔膠槍塗抹緞帶正面的中心點。

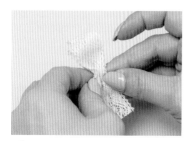

31 用指腹將緞帶兩側黏貼至塗抹熱熔膠處。

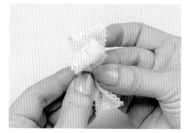

32 用指腹將緞帶按壓固定，即完成裝飾緞帶 a。

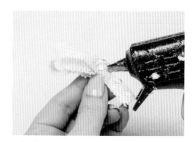

33 以熱熔膠槍塗抹裝飾緞帶 a 後面的鼓起處。

34 將裝飾緞帶 a 黏貼至重瓣孤挺花側邊。

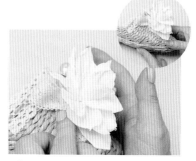

35 用手指將裝飾緞帶 a 按壓固定。

36 重複步驟 27-29，完成雙圈緞帶。

37 重複步驟 30-32，完成緞帶裝飾 b。

38 以熱熔膠槍塗抹在裝飾緞帶 b 後面的鼓起處。

39 將裝飾緞帶 b 黏貼至裝飾緞帶 a 側邊。

40 用手指將裝飾緞帶 b 按壓固定。

41 如圖，裝飾緞帶黏貼完成。

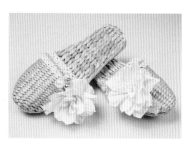

42 最後，重複步驟 1-41，完成另一隻拖鞋製作即可。

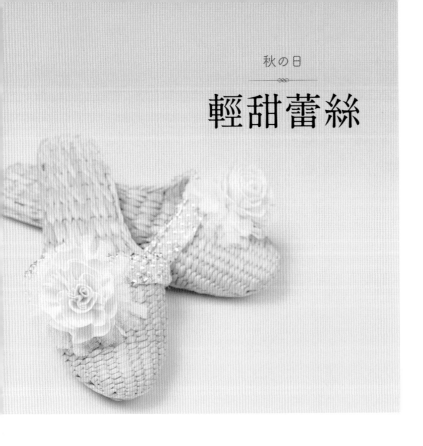

秋の日
輕甜蕾絲

�֍ 工具材料 Tool & Material

① 玫瑰 1 朵
② 網紗布
③ 緞帶
④ 拖鞋

�֍ 步驟説明 Step by step

1 以熱熔膠槍塗抹緞帶前端。

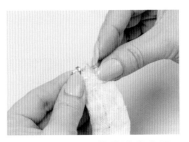

2 用指腹將緞帶前端向內摺，並按壓固定。

3 以熱熔膠槍塗抹緞帶前端摺起處。

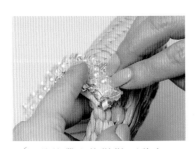

4 將緞帶與拖鞋鞋面黏合。

5 以熱熔膠槍塗抹緞帶後面。

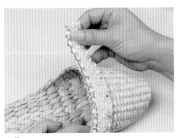

6 將緞帶與拖鞋鞋面黏合。（註：須沿著鞋面邊緣黏貼緞帶。）

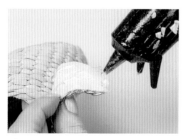

7 以熱熔膠槍塗抹緞帶尾端。

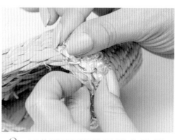

8 用指腹將緞帶尾端向內摺，並按壓固定。

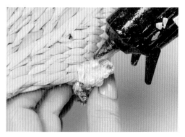

9 以熱熔膠槍塗抹緞帶尾端摺起處。

10 將緞帶與拖鞋鞋面黏合。

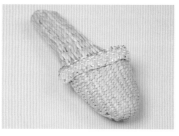

11 如圖，緞帶黏貼完成。

12 取網紗布，找出需要製作的網紗花大小。

13 以熱熔膠槍塗抹網紗布前端。

14 將兩端網紗布黏合。

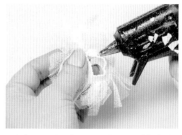

15 以熱熔膠槍塗抹網紗布側邊。

16 將網紗布側邊黏合。

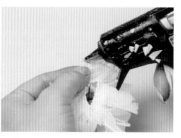

17 以熱熔膠槍塗抹網紗布尾端。

18 將網紗布尾端黏合，即完成網紗花。

19 以小剪刀修剪玫瑰過長的花莖。

20 如圖，花莖裁剪完成。

21 以熱熔膠槍塗抹玫瑰花莖。

22 將玫瑰黏貼在網紗花上方。

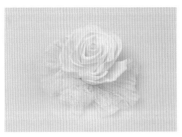

23 如圖，玫瑰黏貼完成。

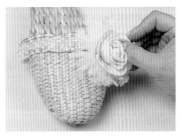

24 在拖鞋上比對，找出要黏貼玫瑰的位置。

25 以熱熔膠槍塗抹網紗花後面的中心點。

26 將玫瑰黏貼在拖鞋側邊，並用手按壓固定。

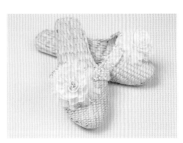

27 最後，重複步驟 1-26，完成另一隻拖鞋製作即可。

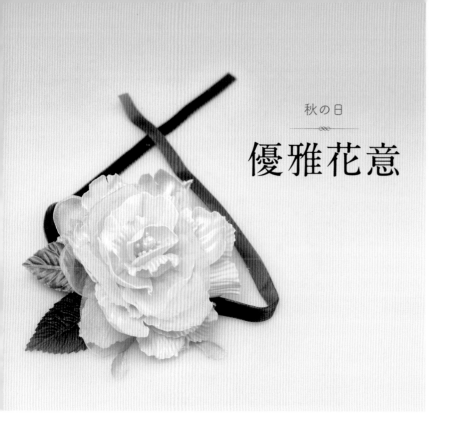

秋の日

優雅花意

① 索拉布花 1 朵
② 白色布片
③ 透明布片
④ 紫色布片
⑤ 葉形布片
⑥ 緞帶

❋ **步驟説明** *Step by step*

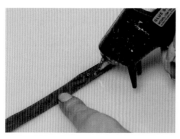

1 以熱熔膠槍在緞帶（背面）中心點點膠。

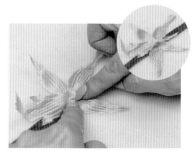

2 將紫色布片黏貼熱熔膠上。

3 將緞帶翻至正面。

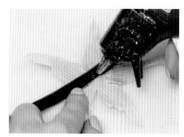

4 以熱熔膠槍在緞帶（正面）中心點點膠。

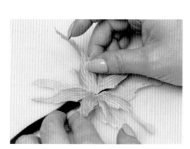

5 將紫色布片黏貼熱熔膠上。

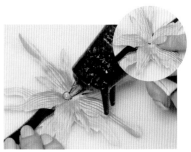

6 以熱熔膠槍在紫色布片中心點點膠。

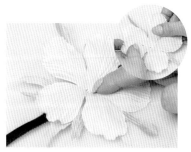

7 將白色布片黏貼在熱熔膠
上後，用指尖將白色布片
按壓固定。

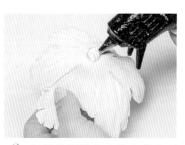

8 以熱熔膠槍在索拉布花背面
的中心點點膠。（註：索拉
布花的製作方法可參考 P.94。）

9 將索拉布花黏貼在白色布
片上，並用手稍微將索拉
布花按壓固定。

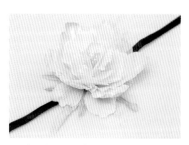

10 如圖，索拉布花黏貼完成。

11 以剪刀將白色布片剪成 2 瓣
和 3 瓣。

12 在索拉布花空洞處塗抹熱
熔膠。

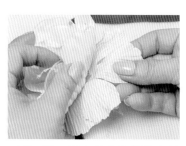

13 將 3 瓣白色布片黏貼在熱
熔膠上。

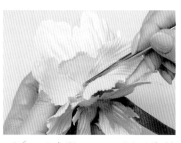

14 承步驟 13，以鑷子為輔
助，加強 3 瓣白色布片與
索拉布花的黏合。

15 以剪刀將透明布片剪成 2
瓣和 3 瓣。

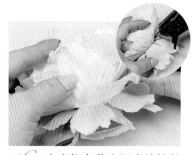

16 在索拉布花空洞處塗抹熱
熔膠後，再黏在 2 瓣白色
布片上。

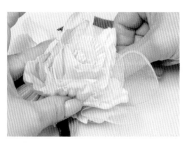

17 承步驟 16，以鑷子為輔
助，加強 2 瓣透明布片與
索拉布花的黏合。

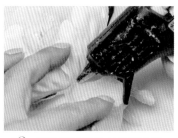

18 以熱熔膠槍塗抹透明布片。
（註：若在製作時，發現布
片不易挺直，可以熱熔膠加
強黏合。）

19 以鑷子為輔助黏合布片。

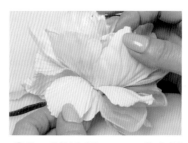

20 重複步驟 18-19，依序調整布片的位置。

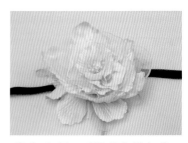

21 如圖，手腕花主體完成。

22 以花藝剪刀剪下 2 片葉形布片的鐵絲。

23 在紫色布片上方塗抹熱熔膠。

24 將紫色葉形布片黏貼在熱熔膠上。

25 在白色布片上方塗抹熱熔膠。（註：與紫色葉形布片間隔一片布片，以增加層次感。）

26 將棕色葉形布片黏貼在熱熔膠上。

27 在棕色葉形布片上方塗抹熱熔膠。

28 將棕色葉形布片與透明布片黏合。

29 重複步驟 18-19，依序調整布片的位置。

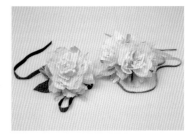

30 最後，可依個人喜好做出不同配置的手腕花。

秋の日

淡雅秋色

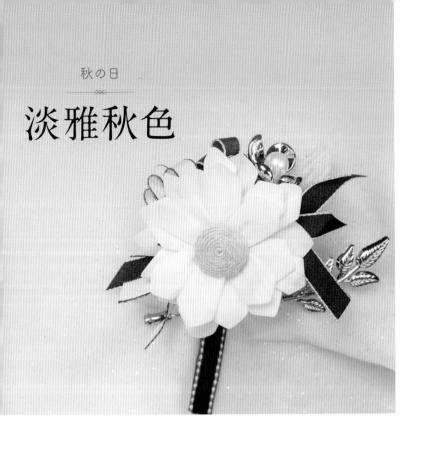

❋ **工具材料** *Tool & Material*

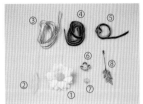

① 迷你太陽花 1 朵
② 葉形布片
③ 白色緞帶
④ 深褐色緞帶
⑤ 咖啡緞帶
⑥ 花形飾品
⑦ 花托
⑧ 別針

❋ **步驟說明** *Step by step*

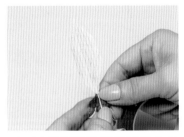

1 以花藝膠帶纏繞葉形布片上的鐵絲。

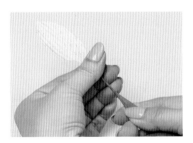

2 承步驟 1，向下纏繞至鐵絲尾端。

3 如圖，花藝膠帶纏繞完成。

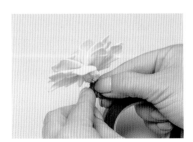

4 以花藝膠帶纏繞迷你太陽花上的鐵絲。

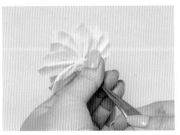

5 承步驟 4，向下纏繞至鐵絲尾端。

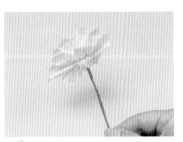

6 如圖，花藝膠帶纏繞完成。

7 以花藝剪刀將鐵絲剪成 1/2。

8 將小剪刀放置在鐵絲中間。

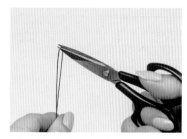

9 將鐵絲兩端向下彎成 U 型鐵絲。

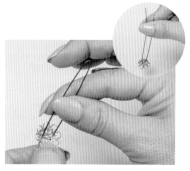

10 將 U 型鐵絲穿入花托的孔洞中。

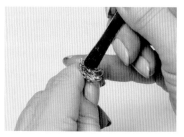

11 以鑷子尾端為輔助，將 U 型鐵絲的對折點向下壓平。

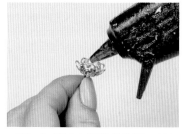

12 在花托上擠滿熱熔膠。（註：膠的高度須高於花托，才能與花形飾品黏合。）

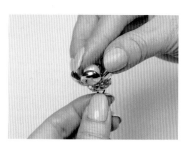

13 將花托與花形飾品黏合。

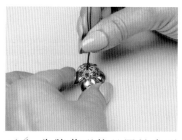

14 先將花形飾品置於桌面後，用手按壓花托以加強黏合。

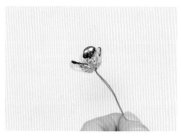

15 如圖，花形飾品加工完成。

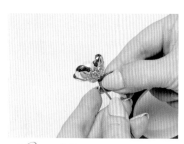

16 承步驟 15，待膠凝固後，以花藝膠帶纏繞鐵絲。

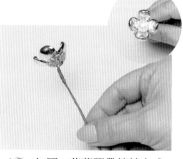

17 如圖，花藝膠帶纏繞完成。

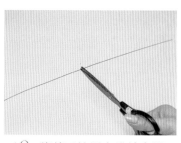

18 將剪刀放置在鐵絲中間。

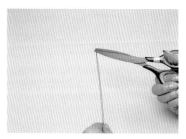

19 將鐵絲兩端向下彎成 U 型鐵絲。

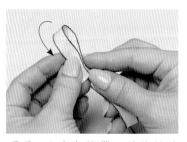

20 取白色緞帶,並將前端向下摺一圓圈。

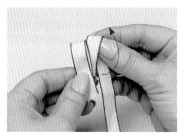

21 承步驟 20,將緞帶另一端向上反摺。

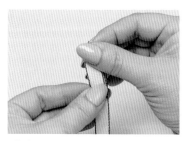

22 將緞帶形成的雙圈調整成需要的大小。

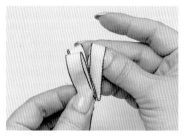

23 重複步驟 21,繞出第 3 個圓圈。

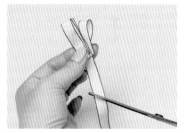

24 以剪刀剪下多餘的緞帶。(註:預留些許緞帶,可增加作品的層次感。)

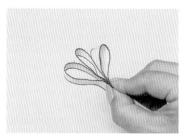

25 如圖,緞帶圈完成。

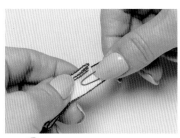

26 將 U 型鐵絲放在緞帶圈尾端。

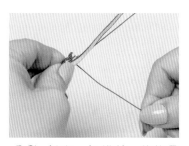

27 任取一根鐵絲,將緞帶圈尾端纏繞固定。

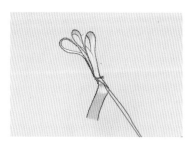

28 如圖,緞帶花 a1 完成。

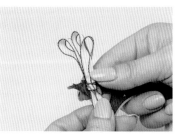

29 在鐵絲纏繞處包覆花藝膠帶。

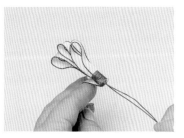

30 承步驟 29,纏繞完成後,將緞帶花 a1 預留的緞帶向上擺放,以避免被纏繞進花藝膠帶中。

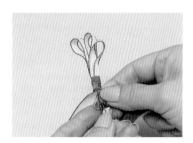

31 重複步驟 30，將花藝膠帶纏繞至鐵絲尾端。

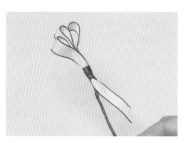

32 如圖，花藝膠帶纏繞完成，為緞帶花 a1。

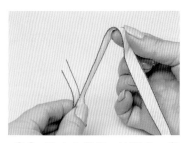

33 取白色緞帶，並摺成 V 字形。

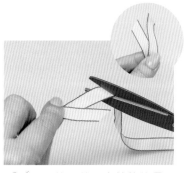

34 以剪刀剪下多餘的緞帶。

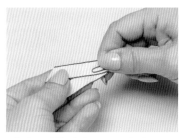

35 重複步驟 7-9，完成 U 型鐵絲後，置於 V 形緞帶上方。

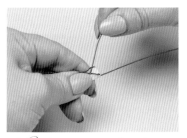

36 任取一根鐵絲，將 V 形緞帶尾端纏繞固定。

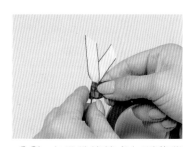

37 在鐵絲纏繞處包覆花藝膠帶。

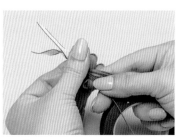

38 將花藝膠帶纏繞至鐵絲尾端。

39 如圖，花藝膠帶纏繞完成，即完成緞帶裝飾 b1。

40 取咖啡色緞帶，並摺成 V 字形。

41 以剪刀將咖啡色緞帶剪一段短緞帶。

42 將短緞帶置於 V 字形緞帶側邊，為緞帶裝飾 b2。

43 重複步驟 7-9，完成 U 型鐵絲後，置於短緞帶上方。

44 重複步驟 36-39，完成緞帶裝飾 b2。

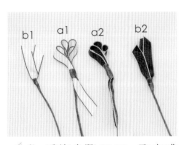

45 重複步驟 18-32，取咖啡色緞帶，完成緞帶花 a2。

46 將迷你太陽花的花面稍微向前彎折。

47 將葉形布片置於迷你太陽花右上角。

48 以花藝膠帶纏繞固定。（註：不須纏繞至底，纏繞至可固定布片位置。）

49 將緞帶裝飾 b2 置於葉形布片後方。

50 以花藝膠帶纏繞固定。

51 將緞帶花 a2 置於迷你太陽花另一端，並以花藝膠帶纏繞固定。（註：注意不可纏繞到預留的短緞帶。）

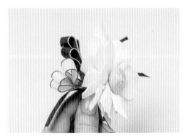

52 將緞帶花 a1 置於緞帶花 a2 側邊，並以花藝膠帶纏繞固定。

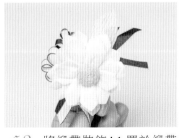

53 將緞帶裝飾 b1 置於緞帶花 a1 側邊，並以花藝膠帶纏繞固定。

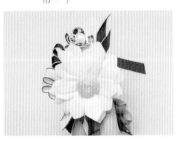

54 將花形飾品置於緞帶間。

55 以花藝膠帶纏繞至鐵絲尾端。

56 以花藝剪刀剪下多餘鐵絲。（註：因要製作胸花，故鐵絲一般不會太長。）

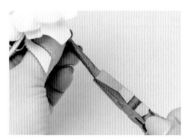

57 以平口鉗將鐵絲壓平。

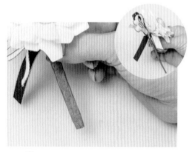

58 如圖，鐵絲壓平完成。

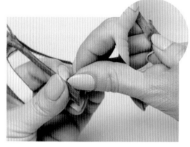

59 以花藝膠帶包覆鐵絲尾端，以免被鐵絲刺傷手。

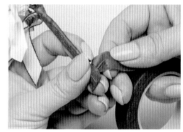

60 將花藝膠帶向右拉緊。

61 可先將花藝膠帶撕一小段，會較好纏繞。

62 承步驟61，將花藝膠帶逆時針包覆鐵絲尾端。

63 將鐵絲尾端突起處，向內捏平。

64 重複步驟63，包覆鐵絲尾端。

65 承步驟64，將花藝膠帶向上纏繞至前端。

66 取深褐色緞帶置於鐵絲前方。

67 將深褐色緞帶包覆鐵絲兩面，以測量需要的緞帶長度。

68 以剪刀剪下多餘的緞帶。

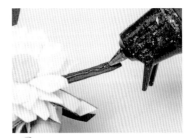

69 在鐵絲正面塗抹熱熔膠。

70 將深褐色緞帶黏貼在熱熔膠上。

71 用手將深褐色緞帶按壓固定。

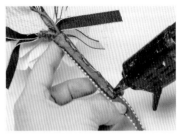

72 在鐵絲背面塗抹熱熔膠。

73 將深褐色緞帶繞過鐵絲尾端，並黏貼在熱熔膠上。

74 最後，用手將深褐色緞帶按壓固定即可。

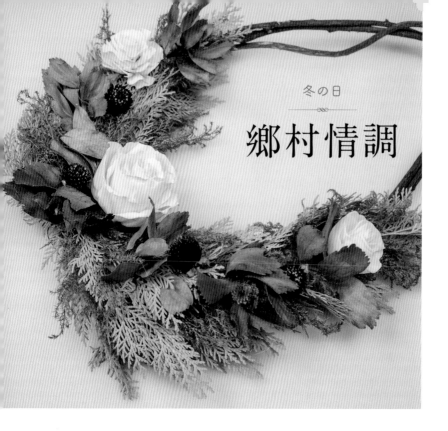

冬の日

鄉村情調

❀ 工具材料 Tool & Material

① 玫瑰 1 朵
② 小卷花 2 朵
③ 乾燥千日紅 4 朵
④ 乾燥樹葉
⑤ 黃金扁柏、扁柏
⑥ 樹藤
⑦ 麻線

❀ 步驟說明 Step by step

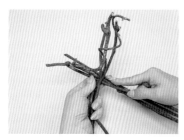

1 取樹藤，並將尾端交叉擺放。

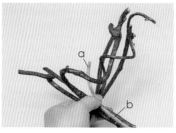

2 取麻線，放在樹藤交叉點的上方，並用左手大拇指按壓固定。（註：前端須預留些取麻線。）

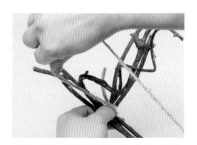

3 用右手將麻線 b 往左上方繞。

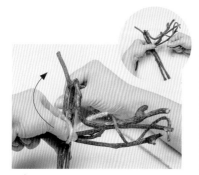

4 承步驟 3，將麻線 b 往右下方繞。

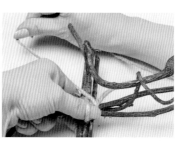

5 重複步驟 3-4，將麻線 b 再纏繞一次。

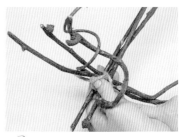

6 重複步驟 3-4，將麻線 b 在大拇指下方纏繞。

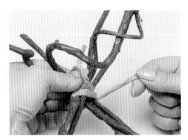

7 如圖，麻線 b 纏繞完成。

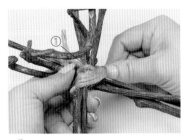

8 將大拇指抽出麻線，並形成圓圈①。

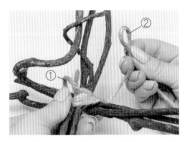

9 將麻線 b 繞一圓圈②。

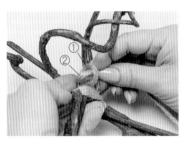

10 將圓圈②穿入圓圈①中。

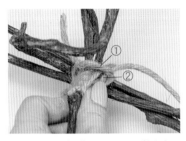

11 用大拇指將圓圈②按壓固定。

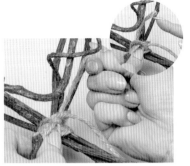

12 承步驟 11，拉緊麻線 a。

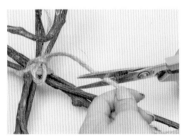

13 以花藝剪刀剪下多餘的麻線 b。

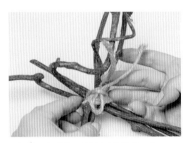

14 如圖，麻線剪裁完成。

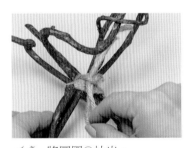

15 將圓圈②抽出。

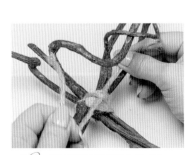

16 將兩端麻線用力拉緊。

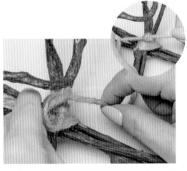

17 以麻線尾端打 2 次結，以固定纏繞的麻線。

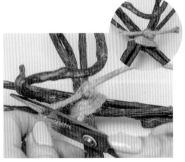

18 以花藝剪刀剪下多餘的麻線。

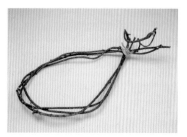

19 如圖，花圈基底完成。

20 將花藝剪刀放置在鐵絲中間。

21 將鐵絲兩端向下彎成 U 型鐵絲後，備用。

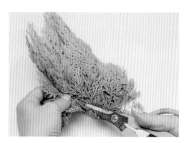

22 將花藝剪刀修剪黃金扁柏。

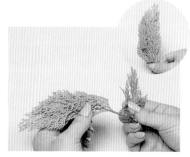

23 將黃金扁柏尾端過多的樹葉拔掉。

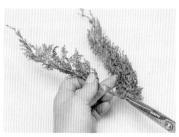

24 將花藝剪刀修剪扁柏。

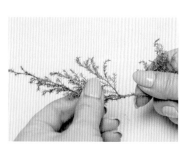

25 將扁柏尾端過多的樹葉拔掉。

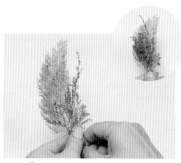

26 將黃金扁柏和扁柏重疊。

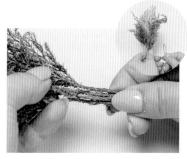

27 取 U 型鐵絲，並置於樹葉尾端。

28 任取一根鐵絲，將樹葉尾端纏繞固定。

29 如圖，纏繞完成，完成樹葉組合 A1。

30 重複步驟 20-29，完成樹葉組合 A1 ～ A2。

31 將樹葉組合 A1 和 A2 重疊。

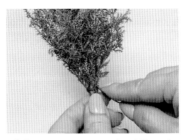

32 取 U 型鐵絲置於樹葉尾端。

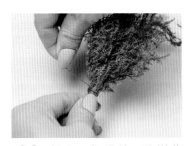

33 任取一根鐵絲,將樹葉尾端先平行纏繞固定。

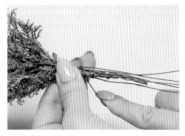

34 承步驟 33,將鐵絲向下纏繞。

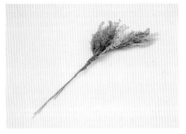

35 如圖,鐵絲纏繞完成,共須完成四組樹葉組合 B1 ～ B4。(註:可依個人需求做數量的增減。)

36 找出花圈基底的中心點。

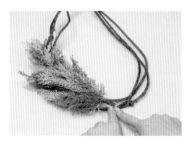

37 先將樹葉組合 B1 ～ B2 過長的鐵絲修剪掉後,擺放在花圈的左側。(註:先確認擺放位置,故先不固定。)

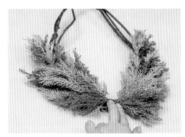

38 先將樹葉組合 B3 ～ B4 過長的鐵絲修剪掉後,擺放在花圈的右側。

39 取下右側的樹葉組合後,取 U 型鐵絲。

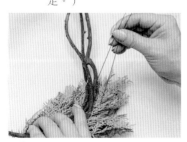

40 將花圈與樹葉組合向後翻後,插入 U 型鐵絲。

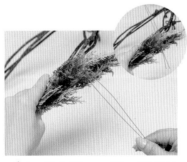

41 承步驟 40,將 U 型鐵絲向下拉,以固定樹葉組合。

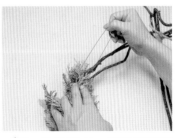

42 承步驟 41,順勢將花圈翻回正面。

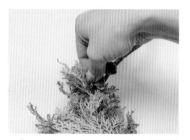

43 將 U 型鐵絲在接近樹葉組合處扭轉固定。

44 以花藝剪刀剪下過長鐵絲。

45 將鐵絲藏入樹葉組合中。

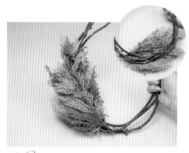

46 如圖,左側樹葉組合完成。

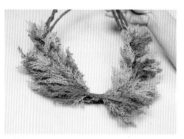

47 重複步驟 40-45,依照步驟 38 的擺放方式,將樹葉組合 B3 ～ B4 在花圈上纏繞固定。

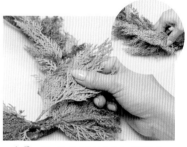

48 取黃金扁柏插入花圈中。

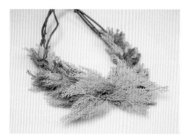

49 如圖,黃金扁柏插入完成。

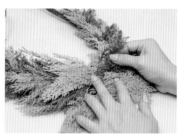

50 取扁柏插入黃金扁柏的間隙中,以增加整體的設計感。

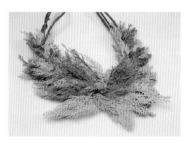

51 如圖,扁柏插入完成。

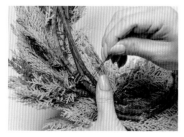

52 將花圈與樹葉組合向後翻後,插入 U 型鐵絲。(註:須用手固定葉材。)

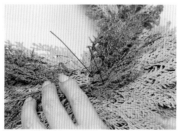

53 承步驟 52,將花圈翻回正面後,將 U 型鐵絲向上插入。

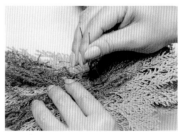

54 將 U 型鐵絲向上拉,以固定樹葉組合。

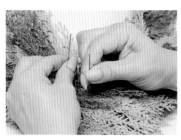

55 將 U 型鐵絲在接近樹葉組合處扭轉固定。

56 以花藝剪刀剪下過長鐵絲，並將鐵絲藏入樹葉組合中。

57 以剪刀修剪過長的玫瑰、小卷花花莖。

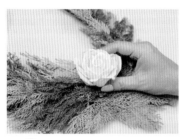

58 先將玫瑰置於花圈中心點。

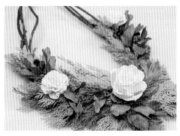

59 承步驟 58，依序放入小卷花、乾燥樹葉，以確認擺放位置。

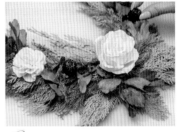

60 承步驟 59，放入乾燥千日紅，以確認擺放位置。

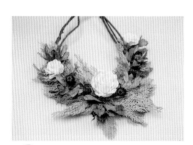

61 如圖，花、葉材擺放完成。

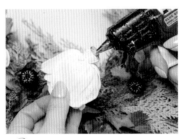

62 以熱熔膠槍塗抹玫瑰花莖。

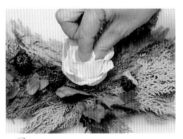

63 將玫瑰黏貼在花圈中心點。

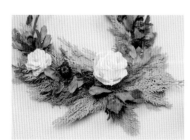

64 最後，重複步驟 62-63，依序將花、葉材黏貼到花圈上即可。

冬の日

繽紛邂逅

❀ **工具材料** Tool & Material

① 各色小卷花 12 朵
② 掛板
③ 緞帶
④ 圓規

❀ **步驟説明** Step by step

1 以尺找出掛板的中心點。

2 將圓規尖端置於中心點，並以尺從中心點往外測量 8 公分。

3 以圓規畫出直徑 8 公分的圓形。

4 如圖，圓形繪製完成。

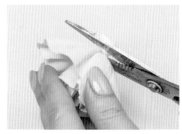

5 以剪刀修剪過長的小卷花花莖。

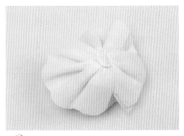

6 如圖，小卷花花莖剪裁完成。

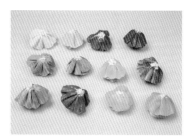

7 重複步驟 5，依序將 12 朵
小卷花花莖修剪完成。

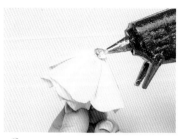

8 以熱熔膠槍塗抹鮮黃色小
卷花花莖。

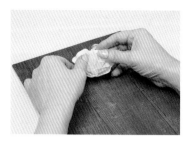

9 將鮮黃色小卷花黏貼在圓
形上方。

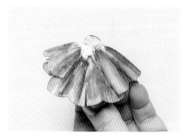

10 以熱熔膠槍塗抹紫色小卷
花花莖。

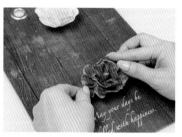

11 將紫色小卷花黏貼在圓形
下方。

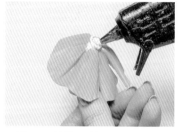

12 以熱熔膠槍塗抹橘色小卷
花花莖。

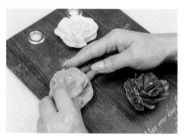

13 將橘色小卷花黏貼在圓形
左方。

14 以熱熔膠槍塗抹綠色小卷
花花莖。

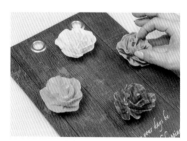

15 將綠色小卷花黏貼在圓形
右方。

16 如圖，四個角落定位完成。

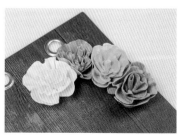

17 重複步驟 14-15，在右上
角黏上墨綠色和草綠色小
卷花。

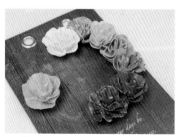

18 重複步驟 14-15，在右下
角黏上天藍色和藍色小卷
花。

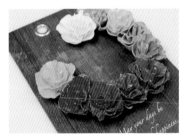

19 重複步驟 14-15，在左下角黏上粉紅色和紅色小卷花。

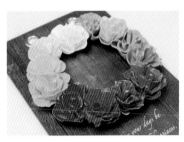

20 重複步驟 14-15，在左上角黏上橘色、橙黃色、黃色小卷花。

21 在小卷花花面噴灑金剛石粉。

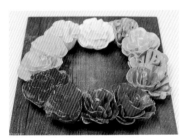

22 如圖，金剛石粉噴灑完成。

23 將緞帶一端穿過掛板左邊孔洞。

24 將緞帶另一端穿過掛板右邊孔洞。

25 將緞帶打一個八字結。

26 將緞帶打一個蝴蝶結。

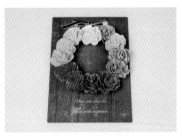

27 最後，以剪刀斜剪蝴蝶結尾端即可。

CHAPTER
04
SOLA FLOWER

索拉花應用作品展示

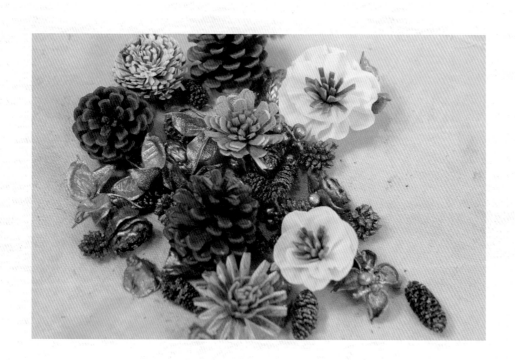

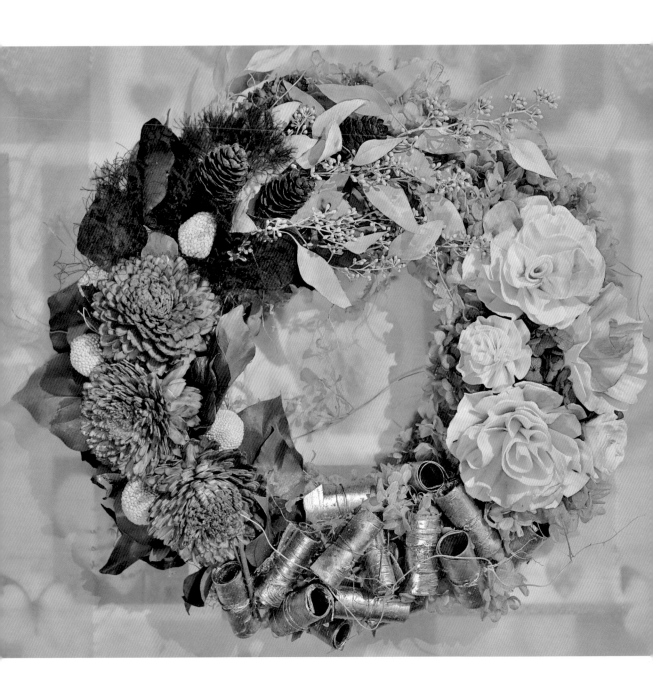

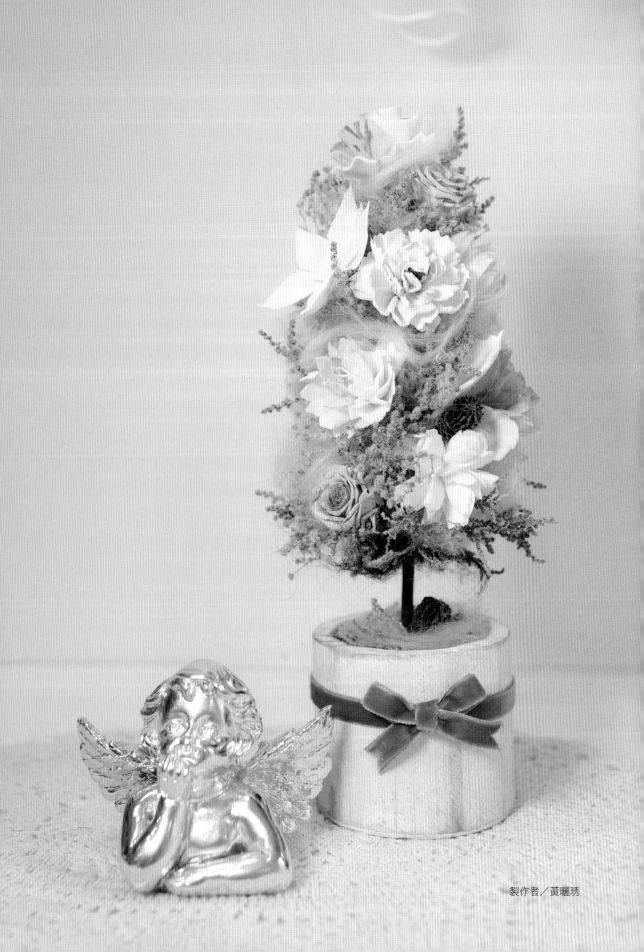

製作者／黃曬琇

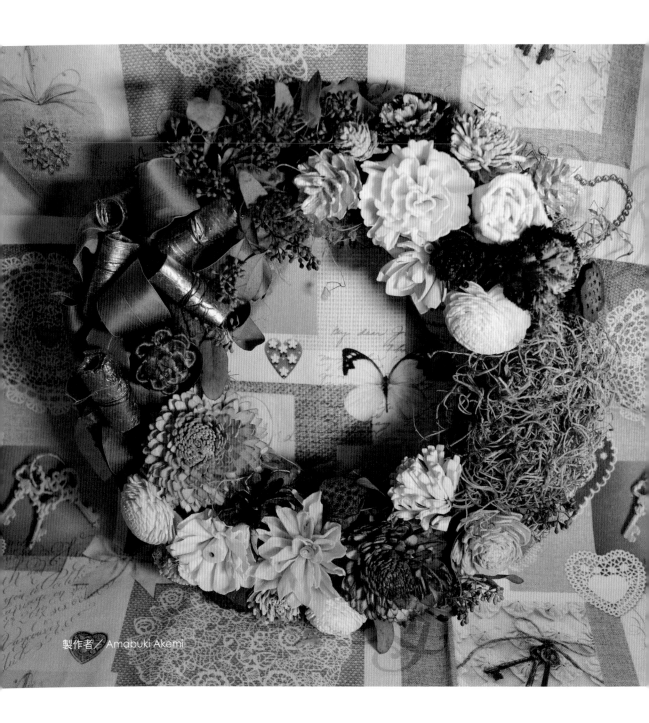

製作者／Amabuki Akemi

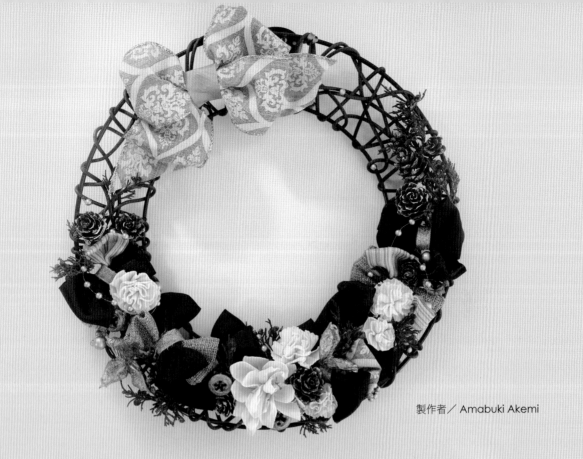

製作者／Amabuki Akemi

製作者／黃曬琇

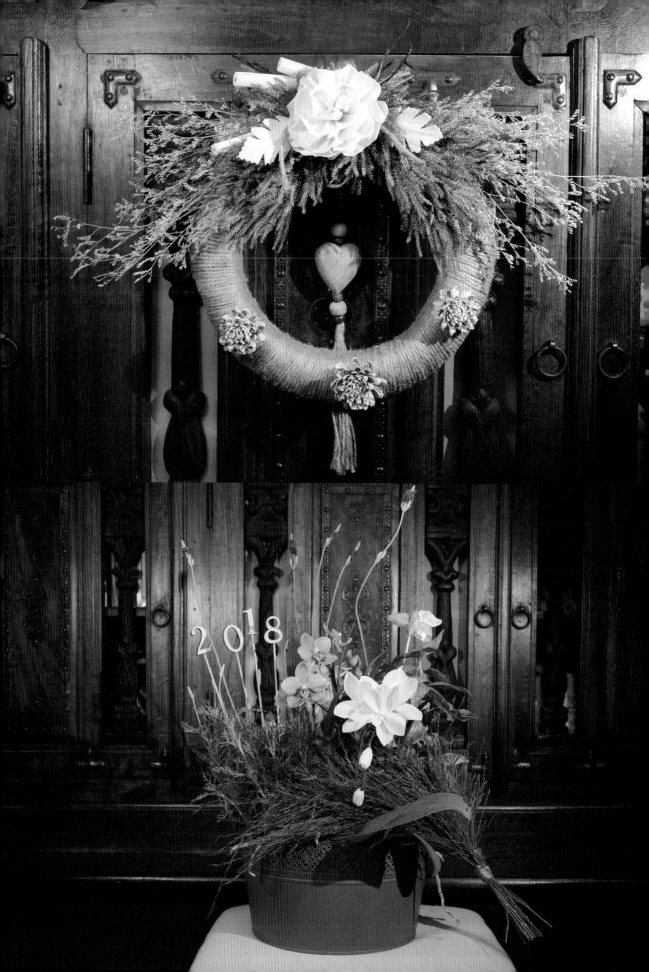

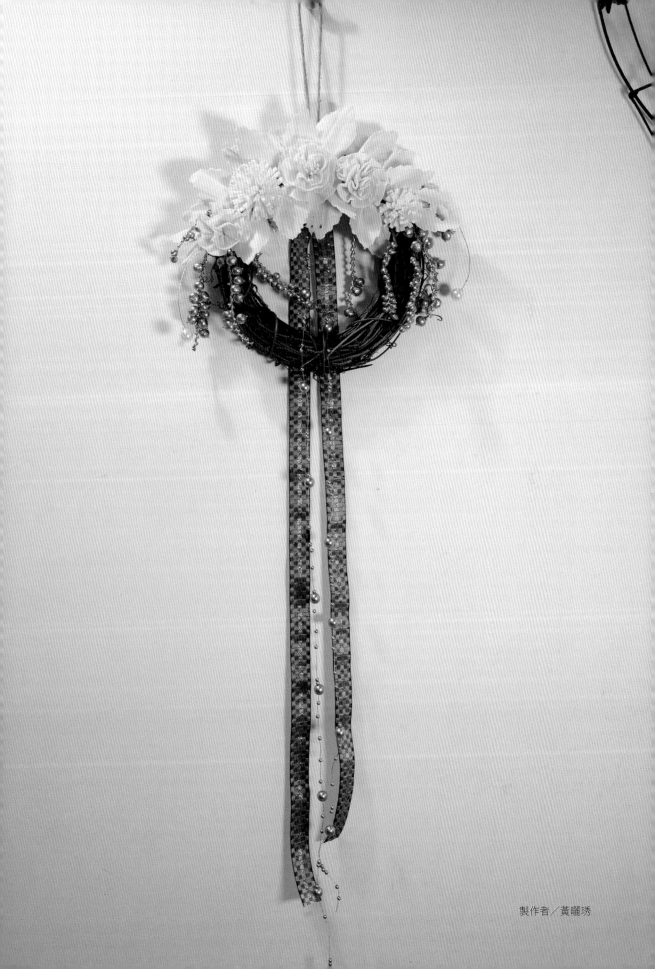

製作者／黃曬琇

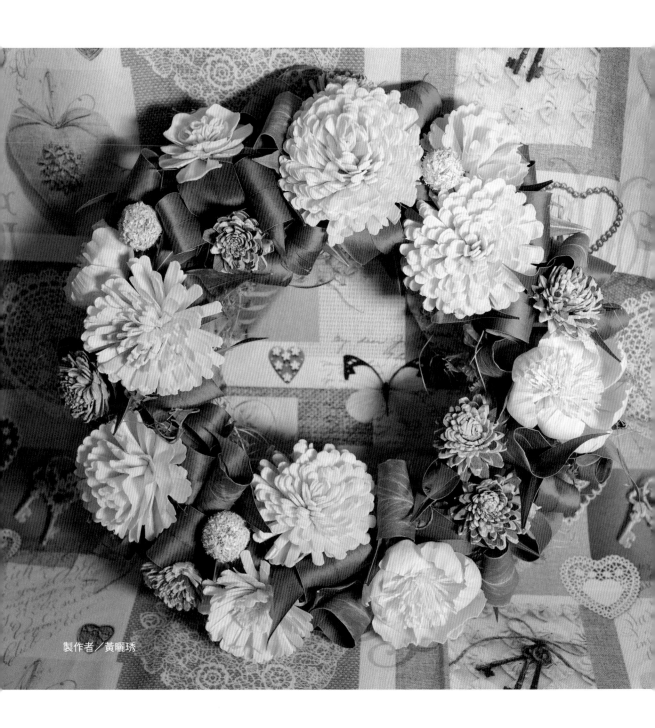

製作者／黃曬琇

製作者／Amabuki Akemi

製作者／黃曬琇

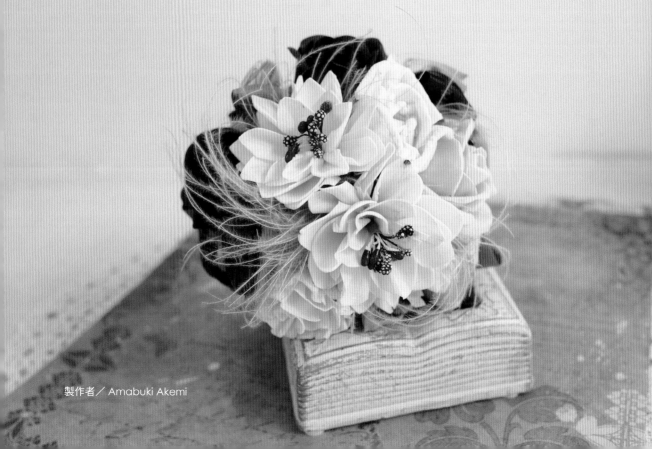

製作者／Amabuki Akemi

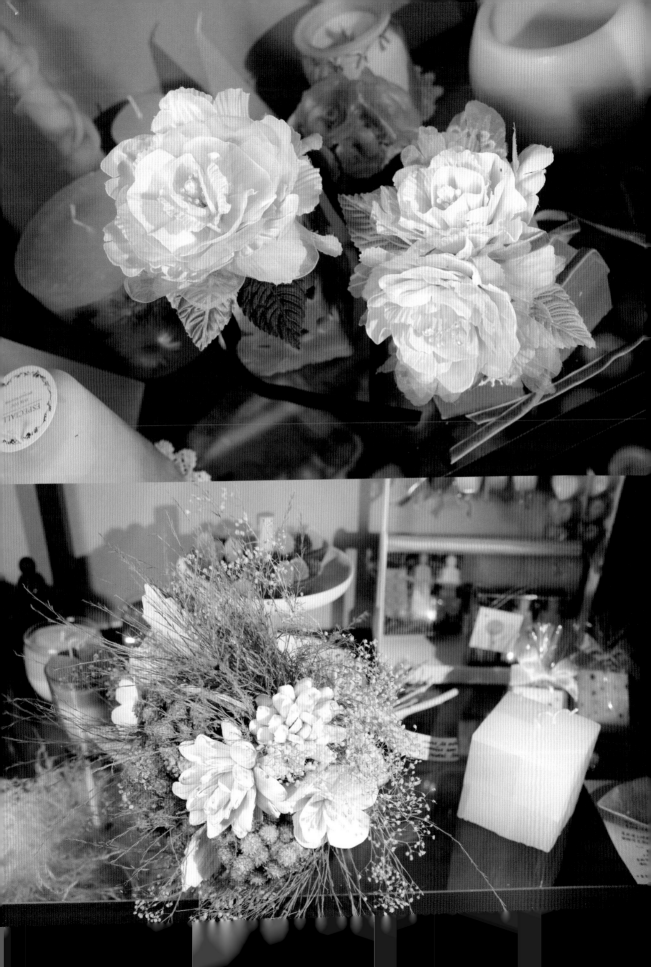

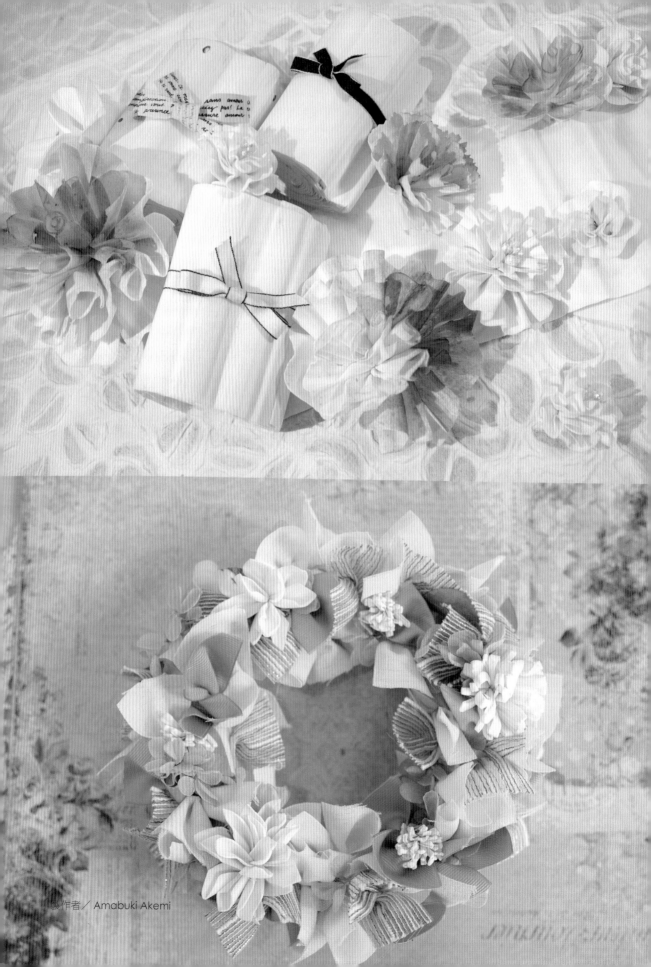

製作者／ Amabuki Akemi

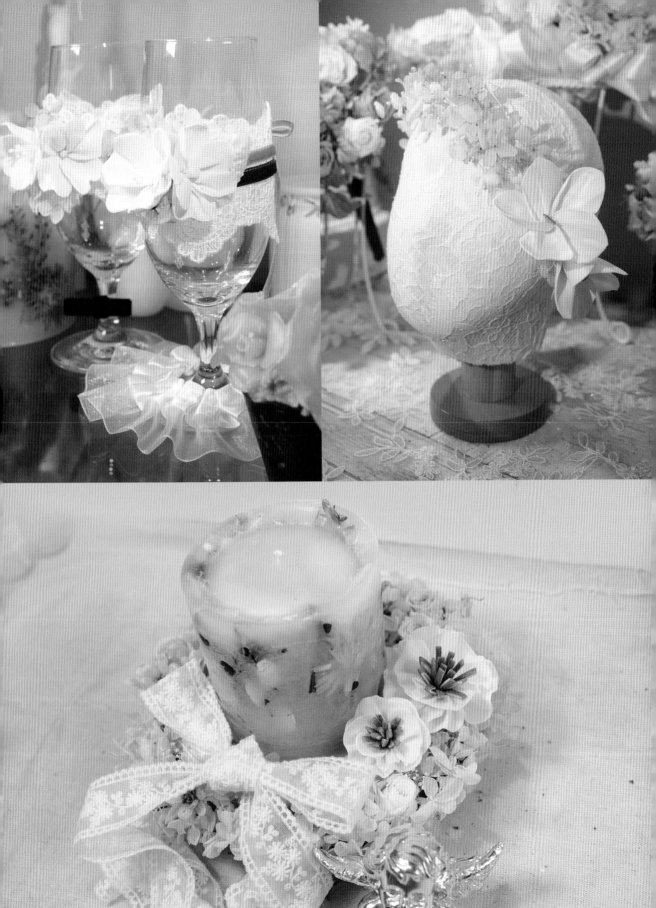

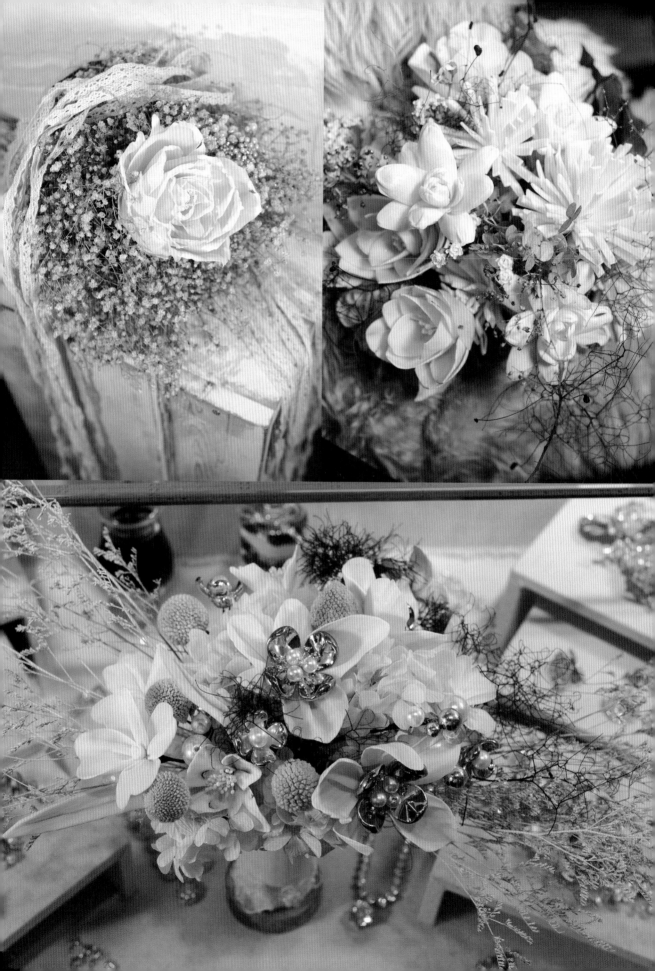

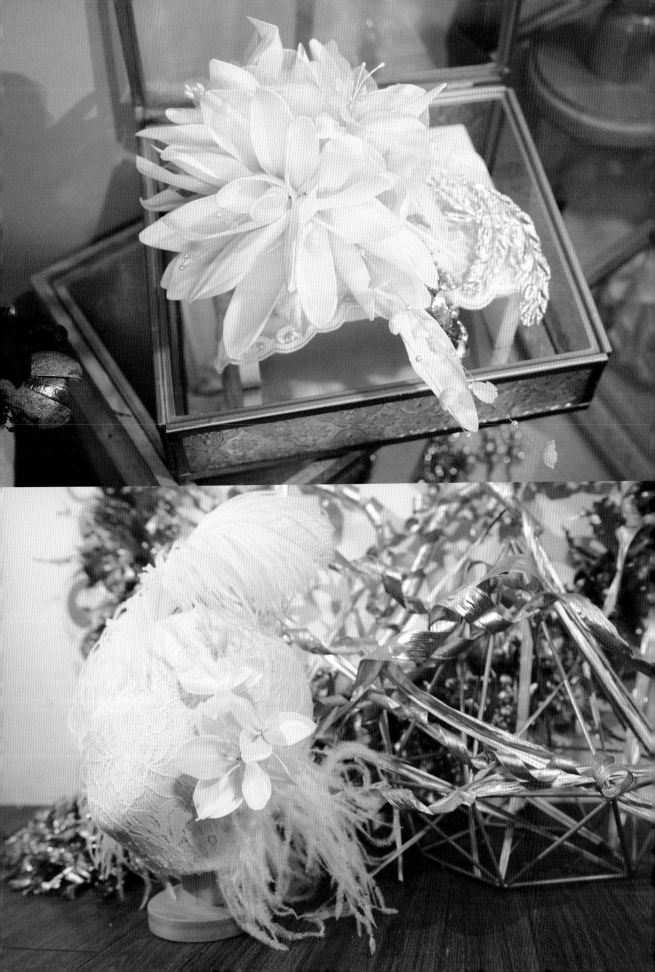

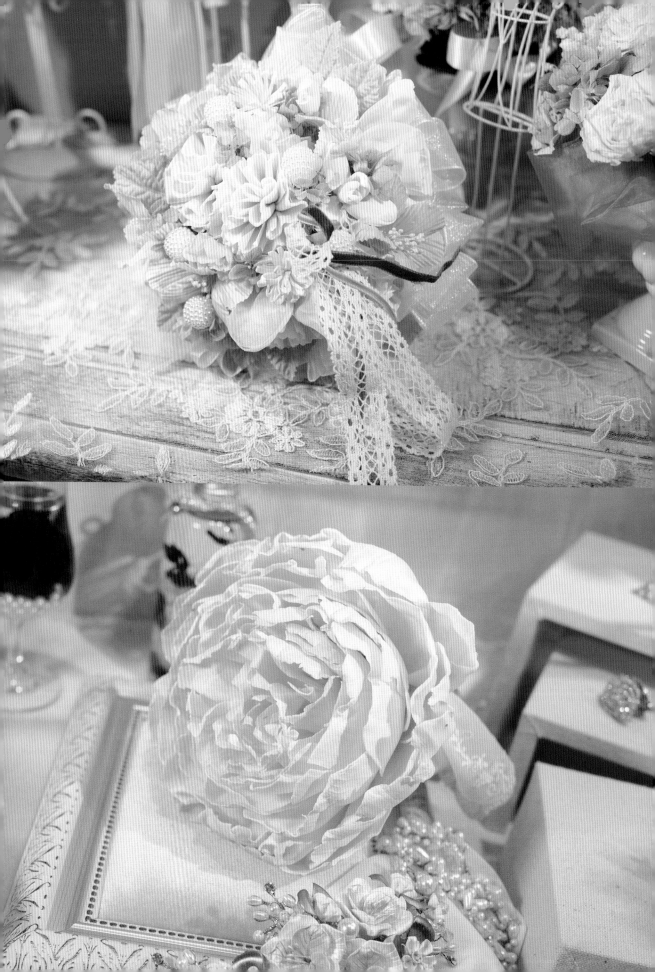

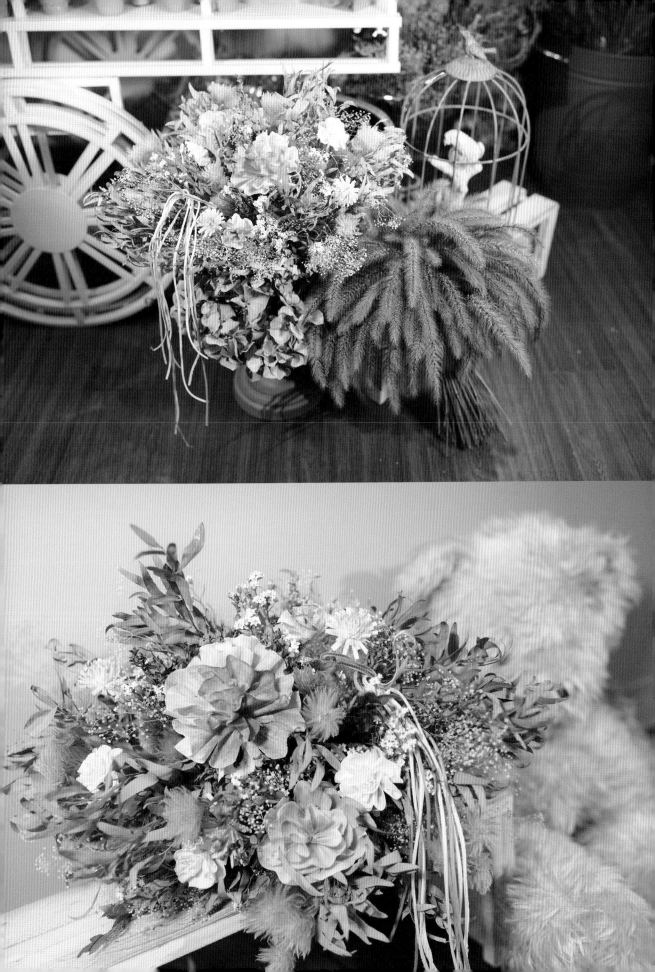

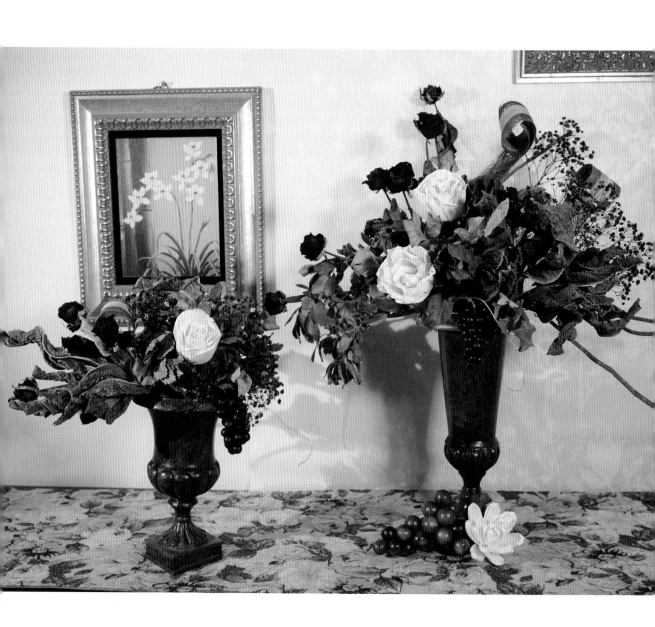

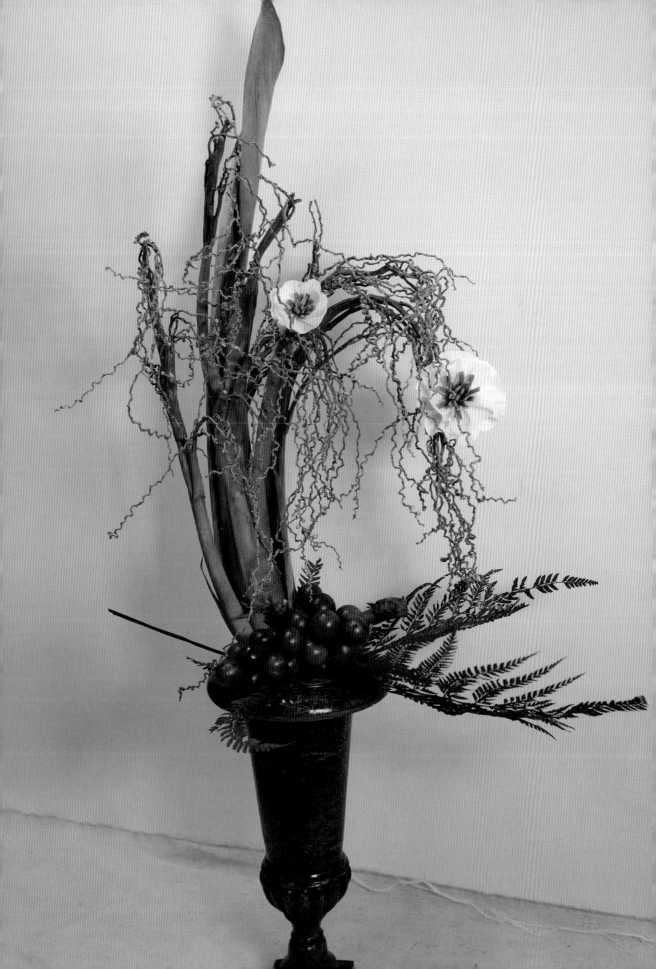

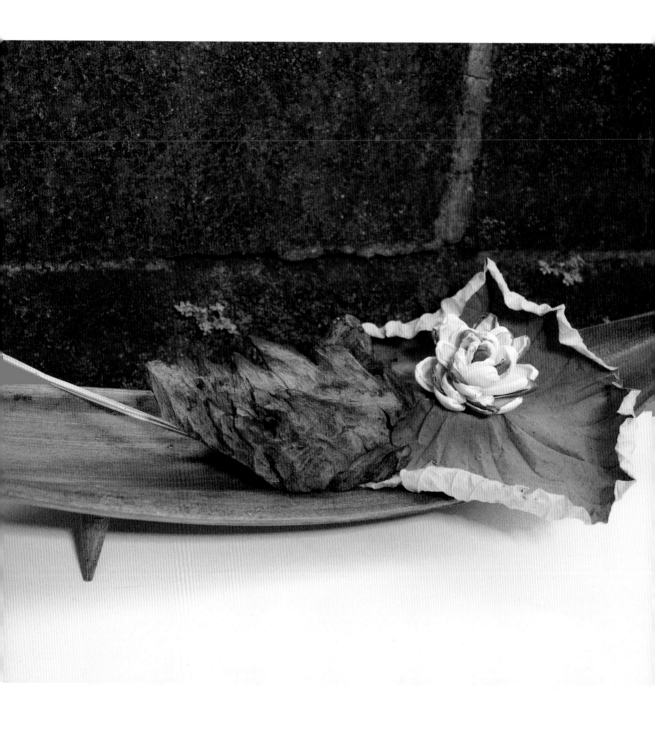

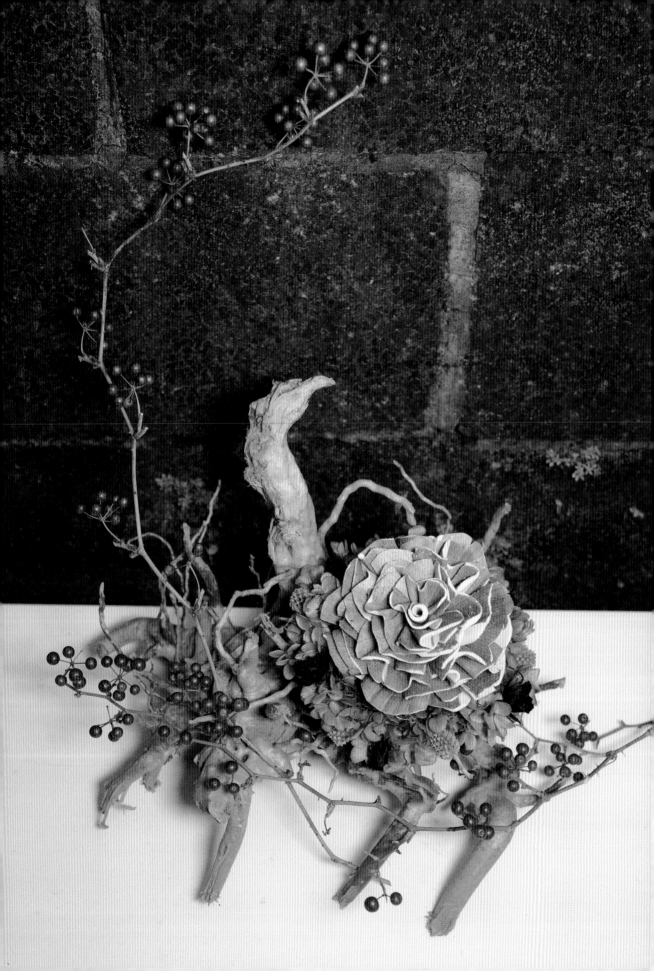

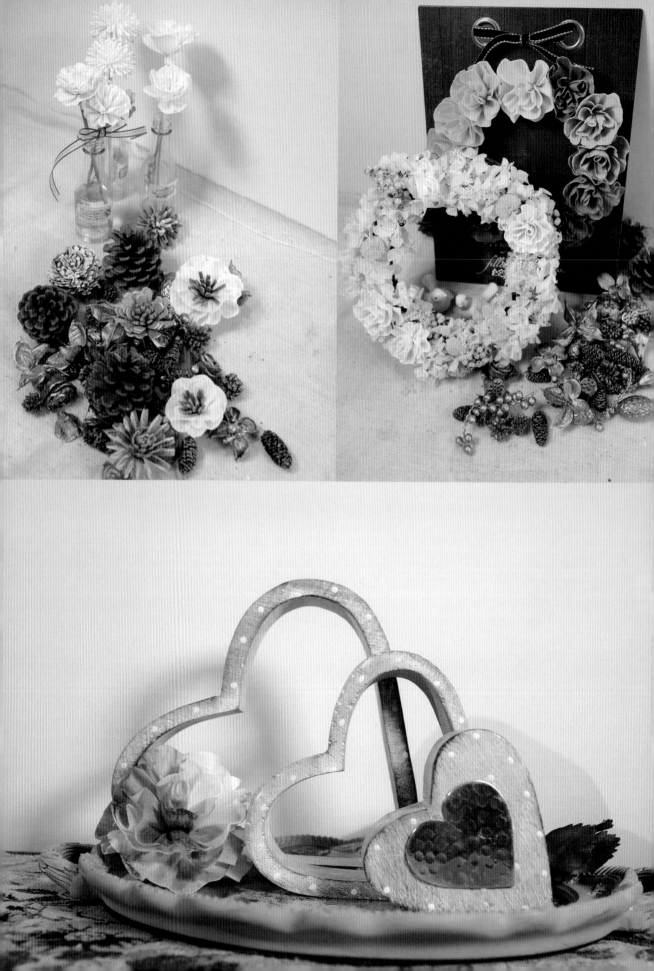

問與答篇

» 索拉和蓪草是一樣的嗎？

是不一樣的。索拉是豆科、草本植物；蓪草是五加科、木本植物。

» 操作索拉紙有什麼要特別注意的地方嗎？

保持索拉紙的溼度，這樣子操作時比較不會破裂。

» 為什麼操作索拉花一定要噴灑水或酒精？

目的是為了軟化索拉紙以利塑型，防止在操作時破裂。

» 操作索拉花噴水？還是噴酒精？

都可以的。只是有些人可能會對酒精過敏，所以較建議噴水操作。

» 新手較建議使用酒精還是水製作索拉花？

用水比較好。原因是水好取得且不會過敏；有些人的體質對酒精過敏。

» 噴灑在索拉花上的水或酒精有什麼限制嗎？

水，一般的水就可以，不用特別使用純水、開水、蒸餾水……；酒精，75%的酒精即可；濃度高的酒精揮發更快不適合。

» 索拉紙是怎麼製成的？

索拉是一種植物，將索拉採收後，須放置至乾燥；當索拉完全乾燥後，將外皮剝除就可以看到裡面的莖是白色的，接下來就是由專門的人使用刀具將索拉的莖刨成薄片的方式處理，就成為索拉紙了。

» 索拉紙尺寸是固定的嗎？

是的。目前索拉紙的製作大部分都還是人工處理；所以在人工削紙的情況下，寬度 12 公分是最好處理的尺寸。

» 索拉紙上面有破洞是正常的嗎？

正常的，因為是索拉自然的莖。

» 有破洞的索拉紙要怎麼使用？

可以將有破掉的索拉紙拿來裁剪，用於比較小尺寸花種的運用。

» 在製作索拉花時，如果索拉紙的水量太多，要曬乾嗎？

要的。一定要曬乾後再保存，不然很容易發霉。

» 索拉紙的保存方法？

尚未使用的索拉紙，只要在密封的袋子內放乾燥劑保持乾燥即可，若是未使用的索拉紙，長時間放置在開放的環境下，有可能會被在環境中的蟲產卵或是受潮，結果導致索拉紙發霉或被蟲蛀，所以建議未使用的索拉紙要封存乾燥保存。

» 索拉花的保存方法？

雖然索拉花不怕潮溼，可是如果沒有定期清潔灰塵也是有可能發霉唷！另外，有染色的索拉花要盡量避免陽光過度照射，不然也是會褪色的。

» 要怎麼清潔索拉花？

在乾燥的情形下，使用軟毛刷清潔就可以。

» 索拉花會很容易發霉嗎？

放置的環境過於潮溼及清潔不當的狀況下，是很容易發霉的。

» 固定索拉紙只能用 QQ 線嗎？

不一定！QQ 線因為有彈性，稍加使力就可以拔斷，不用特別使用剪刀，讓操作上更為便利；另外，也可以使用棉線；索拉樹皮紙因為是表皮，材質偏厚，所以建議用棉線。

» 在固定索拉花時，QQ 線至少要纏繞幾圈呢？

接下一片索拉紙	1 圈即可
打結前	至少 3 圈

» 索拉花與不同花材及材質搭配有限制嗎？

沒有限制。索拉花本身就是自然植物的素材去製作的，所以搭配乾燥花一同使用是非常的相容。又因為索拉花除了本身的天然白之外也可以染色，所以搭配不凋花一起使用也是相容的唷！再者，由於索拉花不擔心碰水的特性，也可與鮮花素材一同使用。算的上是一種非常好搭配的天然人造花材。

» 現成索拉花和自己製作的索拉花有什麼差別嗎？

現成的索拉花，雖然好取得又不貴！可是在花種種類上及尺寸的選擇性相對來說很少。

» 將索拉紙染色的顏料有什麼限制嗎？

沒有太多的限制。可以自製染劑，例如：水性顏料、壓克力顏料……。

» 染色的索拉花和其他花材放在一起，會因為褪色而染到鄰近花材嗎？

原則上索拉花很少會褪色，除非接觸到大量的水分才有可能褪色；所以比較沒有因為褪色而染到鄰近花材的問題。

» 如果想讓索拉花慢慢染色，為什麼一定要用棉繩、細竹棒等材料？

棉繩可以倒吸水，可以讓顏料慢慢附著上來；細竹棒因為有孔隙度，所以也可利用毛細現象的原理來吸附顏色液。

» 在調配顏料時，顏色的比例要怎麼拿捏？

調整的比例，必須是要慢慢的去測試出來。先決定要做什麼顏色後，在調整的過程中，可以利用瑣碎的索拉花紙沾附，看看是需要加深還是淺，再做微調，直到調出自己需要的顏色。

» 索拉花、不凋花、乾燥花，有什麼差別嗎？

一樣都是天然的植物！但是製作的方式是不同的，所以在操作上是明顯不一樣的。

	索拉花	不凋花	乾燥花
可否碰水	○	×	×
有無花莖	×	×	不一定
觸感	較硬	柔軟	乾脆
製作方式	從索拉上削出的索拉紙，再製成索拉花。	鮮花脫水脫色後再染色完成。	新鮮花材去除水分（放乾）。
保存方法	置於乾燥環境	置於乾燥環境	置於乾燥環境
最佳觀賞期限	至少 3 年	1 ～ 2 年	3 ～ 6 個月（褪色）

» 為什麼索拉樹皮紙可以製作的花形有限？

索拉樹皮紙代表是索拉植物的表皮，所以只會有一層外圈樹皮，而樹皮的長度將會因為索拉植物的直徑而有長度上的差異。也由於只是一層的外圈樹皮，長度不長，所以可以製作的花形會受到限制。

» 為什麼索拉樹皮紙在操作前要泡水？

索拉樹皮紙的厚度比較厚也比較硬，如果只是單純的噴水效果不大，必須確定有足夠的軟化再操作時，會減少破損。另外，由於索拉樹皮紙是屬於植物的外皮，也可以在泡水的同時清潔。

» 索拉樹皮紙泡水時間大約多久，才可以進行操作？

至少要泡水 5 分鐘後確定軟化才開始操作。

» 可以用酒精泡索拉樹皮紙嗎？

不建議。因為酒精的揮發很快，不適用在泡索拉樹皮紙，用水就可以了。

» 為什麼索拉樹皮紙要用棉線固定，不能用 QQ 線？

索拉樹皮紙比較硬，所以在拉繩的時候需要拉更緊。如果是用 QQ 線容易在拉緊時扯斷，所以建議使用棉線操作。

索拉花必備寶典
How to make Sola Flower

內含「基礎花形製作」動態影片 QRcode

書　　名　索拉花必備寶典
作　　者　池田奈緒美，陳郁瑄
編　　輯　譽緻國際美學企業社・莊旻嬑
責任主編　譽緻國際美學企業社・盧樓云
內頁美編　譽緻國際美學企業社・羅光宇
封面設計　洪瑞伯
攝影師　　陳日（主圖）・李權（內頁）

發 行 人　程顯灝
總 編 輯　盧美娜
美術編輯　博威廣告
製作設計　國義傳播
發 行 部　侯莉莉
財 務 部　許麗娟
印　　務　許丁財
法律顧問　樸泰國際法律事務所許家華律師

藝文空間　三友藝文複合空間
地　　址　台北市大安區安和路二段 213 號 9 樓
電　　話　（02）2377-1163

出 版 者　四塊玉文創有限公司
總 代 理　三友圖書有限公司
地　　址　106 台北市安和路 2 段 213 號 9 樓
電　　話　（02）2377-1163、（02）2377-4155
傳　　眞　（02）2377-1213、（02）2377-4355
E-mail　　service@sanyau.com.tw
郵政劃撥　05844889　三友圖書有限公司

總 經 銷　大和書報圖書股份有限公司
地　　址　新北市新莊區五工五路 2 號
電　　話　（02）8990-2588
傳　　眞　（02）2299-7900

初　　版　2023 年 10 月
定　　價　新臺幣 520 元
ＩＳＢＮ　978-626-7096-59-8（平裝）

◎ 版權所有・翻印必究
◎ 書若有破損缺頁，請寄回本社更換

國家圖書館出版品預行編目（CIP）資料

索拉花必備寶典/池田奈緒美, 陳郁瑄作. -- 初版. --
臺北市：四塊玉文創有限公司, 2023.10
　　面；　公分
　　ISBN 978-626-7096-59-8(平裝)

1.CST: 花藝 2.CST: 手工藝

971　　　　　　　　　　　　　112015008

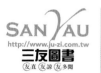
http://www.ju-zi.com.tw
三友圖書
友直 友諒 友多聞

三友官網　　　三友 Line@